實用小曲作法

Music Composition Made Simple: Chinese Guangdong Folk Music

黃志華 著

匯智出版

序一

從宇宙誕生開始，「聲音」便已存在。從星體的形成，自然界聲音：風、雷、雨、電，便從未有一刻靜止過。生物透過聽覺器官，接收了空氣、固體及液體傳來的聲波，從而知道「聲」的存在。人或動物為了生存、為了溝通、為了求愛、為了抒發，於是將「聲」發展為「音」。

許慎《說文解字》曰：「音，聲也。生於心，有節於外，謂之音。」隨着音的出現，再發展成為「語言」、「音樂」和「歌曲」。

通過語言文字，人與人之間可以互相交流情感和生活體驗。這種作用，同樣會在音樂和歌曲中體現出來。在不同文化和社會，對於音樂創作過程，皆有不同理論和形式。無論哪一個國家、民族，「語言」總離不開「音律」。《毛詩序》有云：「詩者，志之所之也。在心為志，發言為聲，情動於中而形於言，言之不足，故嗟嘆之；嗟嘆之不足，故詠歌之；詠歌之不足，手之舞之，足之蹈之。」是故有詞可得律，有律亦生詞。

中國音樂，歷史悠久，源遠流長。雖然從商周開始，便有完整的律樂制度。但由於我國是一個多元民族、多元語系國家。所謂地有南北，音有轉移。經過歷朝演化，便出現不同地區的戲曲文化。而戲曲音樂正是千百年來中國音樂主流所在。故友邱少彬兄生前常訓誨學生：「不懂戲曲，就是不懂中國音樂。」可謂一語中的。

在我國三百餘種戲曲音樂中，南方孕育了兩大音樂奇葩。一是「江南絲竹」，一是「廣東音樂」。廣東音樂出現不過是近百年之事，源於粵劇「過場譜子」，後來被人填詞傳唱，成為廣東小曲。此種舊曲新詞，即本書作者在〈前言〉中所提到的「樂化小曲」。隨着上世紀中國門戶開放，西方

音樂理論和風格，亦傳入中國。當時一批廣東音樂家如呂文成、尹自重、邵鐵鴻、何少霞、梁以忠、陳德鉅等，先後創作出不少膾炙人口的廣東音樂。至三十年代粵語電影歌曲興起，除「樂化小曲」外，亦產生先詞後曲的「詞化小曲」，即是先由詞家撰詞，再由作曲家按詞製譜。由於廣東小曲旋律流暢、曲詞優美、節奏活潑，所以無論是「詞化」還是「樂化」，一樣深受民眾、甚至外國朋友歡迎。

本人年青之時，不好音律，中學畢業後，偶在歌壇，初聆粵樂（第一次接觸粵樂便是《禪院鐘聲》和《雁落平沙》），即被其優美旋律所吸引，從此愛上廣東音樂，拜師學藝，終日流連菊部，樂也忘返。當年我對呂文成、王粵生等作曲家非常羨慕。無奈半途出家，底子淺薄，況且那年代既無作曲書籍可尋，也無問津之路，正是舉步維艱。

黃志華先生是資深中文歌曲評論人，也是多份報章專欄作家，立言建業，著作等身。對香港早期粵語歌調文化歷史，瞭如指掌，別具心得。早在三十年前，志華兄為搜集先師廖志偉先生生平事蹟，乃得訂交誼，無奈塵俗倥傯，各為前程，僅憑報章文詞論稿，牽繫淡水之誼。

近年透過面書（facebook）重結樂緣，並得知他苦心埋首於粵語歌詞及廣東音樂研究，更整理出一套「填詞」和「作曲」的理論和技巧。每回在網上讀黃兄帖子，讓我對廣東音樂創作，甚有啟發，獲益良多。對志華兄沉酣粵樂詞曲之精神，深表敬佩。

觀乎坊間涉及小曲創作之書籍，有若鳳毛。今者得知先生將小曲創作技巧及研究心得，結集成書，取名《實用小曲作法》，誠熱愛音樂創作同好之佳音也。中國詩詞、戲曲、文學，同源同流。作者運用詞曲修辭術語如：「頂真」、「連珠」、「回文」，備述小曲創作技巧，闡釋中國音樂轉折之道，深入淺出，當能有助讀者，知所門徑，而收事半功倍之效。此書付梓在即，促余作序。自愧才疏，惟卻之非敬。謹綴短言，以為芹獻。文不足觀，聊表祝賀之意耳。

丁酉蒲月小雅樂軒廖漢和序於香江元朗

序二

　　黃志華兄是我的前輩，多年前拜讀其著作《粵語流行曲四十年》（香港：三聯書店，1990），獲益良多，也佩服其對本地樂種（特別是流行曲）作開創性研究的魄力。其後志華兄著述甚豐，主要的研究課題為本地的粵語流行曲，他的著作我幾乎全數搜羅。這次志華兄新書付梓，邀請我寫序，實感榮幸之至！

　　我攻讀音樂學（musicology）出身，曾經稍作深入研究的課題為法國十三世紀北方吟唱詩人的世俗歌曲（trouvère chanson）和香港二十世紀七十、八十年代的流行曲，都是詞與曲結合的樂種。志華兄攻讀文化研究出身，曾開辦課程及著書教授填寫粵語歌詞之法，又着力研究本地流行曲以及粵曲人的流行曲調創作，而且音樂造詣甚深，能演奏數種中國樂器。所以我們二人一見如故。

　　著名美國音樂學者 Joseph Kerman 於 1985 年出版 *Contemplating Music: Challenges to Musicology* 一書（Cambridge, Massachusetts: Harvard University Press, 1985），批評當時音樂學的潮流是「實證主義」（positivism），即着重「事實」（facts）的堆積，而缺乏對音樂作品具洞察力的評論（他稱為 "criticism"）（見該書第 42-43 頁）。受到此書以及「後現代主義」（postmodernism）、「民族音樂學」（ethnomusicology）、「文化研究」（cultural studies）的研究方向影響，西方音樂學在二十世紀末期開始脫離音樂自主論（music autonomy），產生「新音樂學」（New Musicology），重新重視音樂和文化以及其他學科的關係。

　　西方在傳統音樂學蓬勃發展了接近二百年，編纂了大量樂譜及有關音

樂史實的資料後，才在二十世紀末期產生新音樂學，脫離音樂自主論的研究方向。反觀香港本地樂種（特別是流行曲）的研究，由於起步比較遲，一開始便已接受後現代主義、文化研究的洗禮，研究方向主要在歌詞、音樂與文化、音樂與社會學、音樂與教育的關係，甚少從純音樂的角度來討論。對於我這個音樂人來說，總有點「搔不着癢處」的感覺。

粵劇、粵曲中的小曲，有些是以固有曲調填詞，亦有些是為某一劇、某一場合而新創作的。由於粵語有九聲之分，屬高度音調化的語言，不論為固有曲調填詞，還是以詞譜曲，都要考慮詞曲音韻協調的問題，因此難度是極高的。填寫粵語歌詞，要做到詞曲音韻協調、語法正確、文辭優雅，殊不容易。若內容有所規範，則更是難上加難。此亦為粵語歌曲複雜之處。此書討論小曲的作法，不論對喜愛粵劇、粵曲、還是粵語流行曲的讀者，都有很大的啟發。

先前說過，本地樂種的研究較為忽略音樂上的特點。志華兄這本新書從音樂的角度討論和分析小曲的特點，可說是彌補這方面研究的不足。而且此書兼顧音樂和文字聲韻兩方面，最切合本地樂種的特色。作者又身體力行，以自己的作品來闡釋創作小曲的技巧，無論是研究者還是從事音樂演奏、創作的人士，閱後都會有所得益。本人誠摯向各位讀者推薦此書！

<div style="text-align: right">

徐允清

香港音樂專科學校校長

2017 年 6 月 3 日

</div>

目 錄

前言

按一般說法，粵曲的唱腔音樂，可分七大體系：（一）梆黃、（二）歌謠、（三）念白、（四）牌子、（五）小曲雜曲、（六）廣東音樂、（七）鑼鼓。其中第五類「小曲雜曲」和第六類「廣東音樂」，將是本書所要探究的主要對象。

粵曲中採用的「小曲」，來源很多，而本書所指的「小曲」，僅指如下兩類：

第一類——專指以先詞後曲方式寫成的小曲，它們或是專為某首粵曲或某部粵劇而創作，又或者是專為某電影而創作的、有濃濃粵曲味的插曲。這些曲調後來常為撰曲家採用，填上新詞放到別的粵曲、粵劇作品去。曲例：《凱旋歌》（後又名《春風得意》）、《荷花香》（原名《銀塘吐艷》）、《紅燭淚》、《三疊愁》、《雪中燕》……

第二類——原是純音樂創作，卻常獲填上新詞放到粵曲作品去。

曲例：《雨打芭蕉》、《餓馬搖鈴》、《雙聲恨》、《禪院鐘聲》、《南島春光》……

在本書中，第一類將稱作「詞化小曲」，第二類將稱作「樂化小曲」。本書主要研究「樂化小曲」的創作技法，繼而旁及「詞化小曲」的創作技法研究。

可以想見，「樂化小曲」的創作技法，一般都能轉用於「詞化小曲」的創作，但「詞化小曲」則會獨有好些詞曲配合的技法，需要專門探索。

關於「小曲」作法的書籍，近幾十年可以說是從未有過。筆者不才，也不是粵曲音樂工作出身的，只因對這門學問有強烈的探求欲望，不辭淺

陋，期能拋磚引玉。

為了方便讀者，本書將分三部分：

第一部分是創作技法一覽；

第二部分是個別創作技法的深入探討；

第三部分則是專門探討「詞化小曲」獨有的技術問題。

近年，筆者深受劉承華在《中國音樂的神韻》(福建人民出版社，1998年1月第一版) 中所說的幾段話 (頁 187-191) 的影響：

> 那麼，中國音樂是如何使其句圓、體圓的呢？答案很簡單：全靠「轉」與「折」。
>
> ⋯⋯
>
> 與文學相似，中國音樂中的「圓」亦多得自「轉」、「折」。「轉」的運用使樂曲在進行中不斷開闢出新的境界，推進樂意不斷地如游龍般地延伸、發展⋯⋯「折」在中國音樂中用得亦十分普遍。有些樂曲的「圓」主要來自「轉」，有些則主要來自「折」。「折」是指在樂曲的進行中不時地「折」回以前的某處重複 (或變化重複) 一遍，造成迴環往復、纏綿不捨的抒情效果⋯⋯

劉氏這「轉」與「折」之論，正好用來作為「小曲」創作技法的兩大總綱，即一大類為「轉」法，另一大類為「折」法。「轉」是轉變、轉出新境；「折」是折回、再現。相信，把「小曲」創作技法分成「轉」與「折」兩大綱目，讀者會較容易掌握和運用。

説到「樂化小曲」，想起1950年以前誕生的廣東音樂作品，幾乎都可以成為「樂化小曲」，即使是風格比較西化的《百鳥和鳴》、《聞雞起舞》、《戰勝歸來》等，俱也曾填上歌詞來演唱。可是1950年以後面世的廣東音樂作品，能成為「樂化小曲」的愈來愈少。換個說法，即是愈現代的廣東音樂作品，愈不宜歌。

　　1950年以前面世的廣東音樂作品，還有另一特點：幾乎用任何樂器都可以把樂曲獨奏一番，很少是專曲專器的，即使本來是為琵琶寫的，用別的樂器獨奏，效果還是不錯的。筆者相信，任何樂器也能獨奏一番的廣東音樂作品，肯定也是很適宜成為「樂化小曲」的，由是也甚渴望，日後能見到，可化為小曲的廣東音樂新作品面世，而且能再繁盛起來！

第 一 章

折法便覽

從〈前言〉可知，本書將小曲旋律創作的技法分成兩大綱目，一為「轉」法，一為「折」法。這兩大類技法，「折」法應是較易概括及掌握的。所以，本書從「折」法說起。

「折」，就是「再現」，筆者再將「折」法分成兩個大類：「近距再現」和「遠距再現」，然後把各種各樣的「折」之技法歸併進這兩個大類，製成圖表（見表一），這樣我們會見到，屬近距再現的技法甚多，遠距再現的技法則較少，但這應該是很正常的。

關於遠距再現，向來傳統的「樂化小曲」都較少使用整段再現，而有時整段再現只不過是從樂曲開始後不久之某處再奏一遍，與西方的那些ABA或AABA的曲式結構並不相類。可以說，一般的「樂化小曲」都是一段過的，它更似中國的長畫卷，或中國園林的那種佈局手法；換句話說，樂思展現陳述的方式是「步移景換」。

第一節　引子先現

某些小曲，往往把歌曲開始的部分旋律，在前奏中先奏一遍，作為引子，這叫「引子先現」。例如著名的小曲《夜思郎》，常常把歌曲開始的這

表一

折（回）之技法一覽

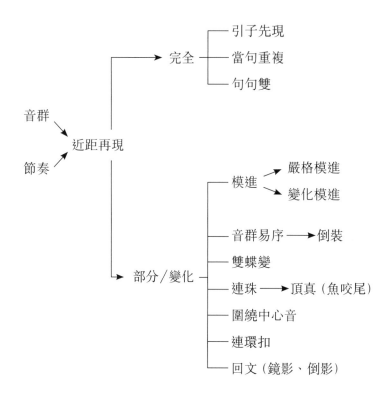

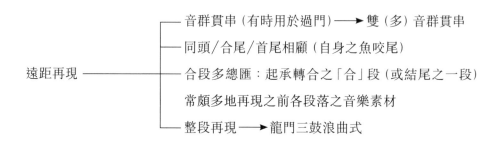

一部分作為引子先奏一遍：

0 3 | 2 2 | 0 6 6 3 | 2. 3 5 | 0 6 5 | 3 3 | 6̣ 3 | 2. 3 2 1 | 6̣ 0 |

3. 3 6 6 | 1 7 6̣ | 3 3 5 | 3 5 2 2 | 2 6̣ 5 3 | 3 2 6̣ | 1 …

引子先現，可使觀眾先聽一遍歌曲開始部分的旋律，加深對這段旋律的印象。

第二節　**當句重複**

立刻把前一樂句重複一次，喚作「當句重複」，如《楊翠喜》一曲內，有這兩處：

7 6 7 6 5 3 5 7 6. 7 | 6 7 6 5 3 5 7 6 …
　　　　　　　　└──── 當句重複 ────┘

5. 6 5 6 1 | 2 3 4 5 3. (6) 5. 6 5 6 1 | 2 3 4 5 3. …
　　　　　　　　　　　　　└──── 當句重複 ────┘

以上俱是「當句重複」的好例子。

當句重複，作用一般是把某樂句強調，亦能加深聽者的印象。

第三節　**句句雙**

「句句雙」的性質與「當句重複」相類，但「句句雙」指的一般是連續幾對（組）具「當句重複」性質的樂句並列，比如《雙飛蝴蝶》：

2. 3 5. 6 4. 6 5 35 | 2. 5 3 5 3532 1361 | 2. 5 3235 2. (35) |

2. 3 5. 6 4. 6 5 35 | 2. 5 3 5 3532 1361 | 2. 5 3235 2. (35) |
└─────── 當句重複 ───────┘

23 2327 6.1 2123 | 1.3 2123 121(035) | 23 2327 6.1 2123 | 1.3 2123 121 032 |
└─────── 當句重複 ───────┘

1.2 3235 2 032 | 1.2 3235 23 2327 | 61 35 67 6 | 1.2 35 3532 1.7 |
└── 當句重複 ──┘

61 6165 453 5.7 | 61 6165 453 5.3 | 2 35 3532 1361 | 2.5 32352 − ‖
└───── 當句重複 ─────┘

這《雙飛蝴蝶》之中，前十二小節是三對具有「當句重複」性質的樂句並列，這就是典型的「句句雙」。

當然，「句句雙」技巧使用時，是可以靈活變化的，筆者認為，像《流水行雲》、《南島春光》等「樂化小曲」，內裏都有不少「句句雙」，然而其旋律絕不板滯。

第四節　模進

「模進」是西方旋律作法的概念，但中國民間音樂其實也有的，所以何妨借用這個術語。

「模進」又分「嚴格模進」和「變化模進」，後者要細分起來，又可以有若干種。本章只屬便覽，故只列一、二例子，期讀者舉一反三。例子如下：

例一：《春郊試馬》片段

2 | 12 | 33 | 02 | 55 | 03 | 66 | 04 | 77 | 05 | 1̇ 1̇ |

這裏255、366、477、51̇就是嚴格的向上模進。

例二：《禪院鐘聲》片段

6 5 6 i 5. 6 5 4 ｜2

6 5 6 i 5. 6 5 2 ｜4

4 2 4 5 5. 4 2 1 ｜7

7 1 7 1 7. 1 2 4 ｜1

這一例子是很自由的變化模進，每一行都僅是節奏型不變。

第五節　音群逆序

音群逆序，意謂某音群在再現的時候，音群內各音的排列有所更易。

例：《載歌載舞》片段

3. 6 2 5 ｜36 53 2 － ｜6. 5 63 5 － ｜6. 1 61 6 － ｜2. 3 65 3 － ｜3. 5 65 6 － ｜…

以上幾個樂句，就出現了音群易序，其易序方式見下圖：

3 6　5 3 2　－
2. 3 6 5 3　－

6. 5 6 3 5　－
3. 5 6 5 6　－

第六節　　倒裝

某兩音群/樂句在再現時，次序剛好倒轉，稱作倒裝。比如《千里琵琶》開始處 6. 5 3 | 3 － | 5. 3 6 | 6 － | 是最簡單的例子。

例一：《青梅竹馬》片段

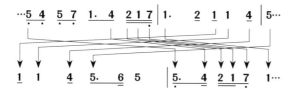

這一例子中，兩個樂句在再現時，出現的次序完全倒轉過來，其「倒裝」關係一目了然。

例二：《禪院鐘聲》片段

在例二中，雖然第二行的樂句已有所變化，但它與第一行的樂句，明顯是「倒裝」的關係。

第七節　　雙蝶變

「雙蝶變」技法很罕見，列在本章，供參考，備用。這技法的「變」法，見下圖所示 (樂句例子取自《胡不歸》小曲)：

```
5.  4 5 3 | 2 - - | (5.  4 5 3 | 2 - - ) |
5.  4  3 7 | 2  5  3 1 | 2 - -
```

具體言之，是把原樂句虛擬地疊寫一遍，然後從這倍大了的樂句取音（包括升高降低八度）來構成新樂句。

第八節　連珠

　　小音群迅速再現，稱作「連珠」，比如下例：

```
    ①      ①  ②        ②          ①
3.  5   3 5 6  1.     6 | 1.  2   3 5 6   3  -  |
        ③                            ③
```

上例的樂句，八拍之中有三個小音群作「連珠」式折返，所以，它特別優美，深合「欲道纏綿須反覆」的藝術表現原理。當然，在輕快曲調中，「連珠」之法一樣可用！

第九節　頂真（魚咬尾）

　　頂真，又名「魚咬尾」，指某樂句開始處與上一樂句的末尾處有共同的音或小音群。「頂真」明顯屬「連珠」技法之一，因為是用在樂句之間的接壤處，乃另分一類。以下是三例：

例一：《禪院鐘聲》片段

```
(4) | 2 1  2 4  5. (1) 6 5 4 | 5.    (6)  5  5    4 |
2. (4) 2 4 2 1  7 5  5 1 7 1 | 2. (4) 2 4 2 1  7 1  4 | 5 2  4 5  - …
```

這一例須忽略一些潤飾的花音，頂真關係才顯現。

例二：《餓馬搖鈴》片段

這一例是以頂真法擴充樂句。

例三：《花間蝶》片段

這一例是以小音群作頂真，但也要忽略潤飾花音 0 7 6，其關係才顯現。

第十節　圍繞中心音

在連續多個樂句之中，以某音為中心，讓旋律的起伏沿它上下纏繞，謂之「圍繞中心音」。以下是兩例：

例一：《娛樂昇平》片段

例一中，樂句在使用「圍繞中心音」技法，中心音是3。

例二：《花間蝶》片段

0 3　2 3　② ｜② 2　6 6　5 5　② ｜②‧ 3 1　②‧ 3 1　｜

② 　0 3 2 7 2　7 6 ｜5 1　3 5　6 1　5 3 ｜②…

這一例圍繞的中心音是2。

有時，圍繞中心音可造成調式變化，如上述的例二，像是短暫地轉到商調式去。

第十一節　連環扣

廣義來說，凡連續幾個樂句，其下一句的句（首／中／尾），俱由前一句的句（首／中／尾）變化而來，這種技法稱為「連環扣」。

例：《柳浪聞鶯》片段

這一例是樂句中段的小音群，俱取自前一句的句尾部分，而節拍上總是放緩的。

第十二節　回文（鏡影、倒影）

　　回文就是對稱的音群，頗有幾何美。旋律創作中出現的回文音群，一般都只屬樂句的一小部分，也不會頻繁使用，否則就易感機械、板滯。

例：《楊翠喜》片段

附倒影之例：《胡不歸》小曲片段：

　　這一例中，兩行開始的一句，恰恰形成倒影關係，如下圖：

不難設想，「倒影」技法在旋律創作中頗是罕見。

第十三節　音群貫串

　　一個有特色的音群，在小曲不同的地方都有它的蹤跡，這種技法稱為「音群貫串」，這裏以《胡地蠻歌》為例：3 2 7 6 這組小音群，從歌曲一開

始處便出現，並且不斷「貫穿」於歌曲不同的地方、像第一段中的：

$\underline{3}$　$\underline{2}$　7　$\dot{6}\cdots$
一　　　葉

$\underline{2}$　$\underline{3}$　$\underline{2\ 3\ 2\ 7}$　$|\dot{6}$
山　呀

$\underline{2}$　$\underline{2}$　$\underline{3}$　$|\underline{2\ 3\ 2\ 7}$　$\dot{6}$　$|\cdots$
今　宵　人　惜　　　別

$\underline{2}$　7　$\underline{6}\ \underline{1}$　5　$|\underline{2}\ \underline{7}$　$\dot{6}\cdots$
相　會　夢　魂　間

$\underline{2}$　$\underline{2}$　$|\underline{2\ 3\ 2\ 7}$　$\dot{6}$　$|\underline{6}\ \underline{5}\ \underline{6}\ \underline{1}$　$\dot{5}$　$|\underline{3}\ \underline{2\ 3}\ \underline{2\ 3\ 2\ 7}$　$\dot{6}\cdots$
春　風　吹　　　渡　玉　　門　關

第二段中的：

$\underline{7}\ \underline{2}\ \underline{7}$　$\underline{6}\ \underline{2}\ \underline{7}\ \underline{2}\cdots$　$\underline{2}\ \underline{3}\ \underline{2}\ \underline{7}$　$\underline{6}\ \underline{5}\ \underline{6}\ \underline{7}$　$|\cdots$
義　　如　　早　關

$\underline{2}\ \underline{5}$　$\underline{3}\ \underline{2}\ \underline{7}$　$|\dot{6}$　$-$　\cdots
老　朱　　　顏

$\underline{7}$　$\underline{2}\ \underline{7}$　$|\dot{6}\cdots$
莫　等　閒

第三段中的：

$\underline{3}$　$\underline{2}\ \underline{7}$　$|\dot{6}\ \underline{3}$　$2\cdots$
流　水　落　花

11

　　筆者還見過，個別的粵樂作品，更有「雙音群貫串」，特舉例如下，供讀者參考。使用「雙音群貫串」的粵樂作品，有陳德鉅作曲的《百尺竿頭》，那兩個音群是 6 2 1̇ 7 6 和 3 2 1 2 3，當然，在樂曲中，這兩個音群還不斷的變形，比如：

$$\underline{6\ \ 2}\quad \underline{\dot1\ 7\ 6}\ \Big|\ \underline{6\ \ 2}\quad \underline{\dot1\ 7\ 6}\ \Big|\ \underline{3.\ \ \dot2\ 1\ 7}\quad \underline{6.\ \ \dot2\ 1\ 7}\ \Big|\ 6\quad -\ \Big|\ \cdots$$

$$\overset{2}{\underline{1\ 1}}\ \underline{2}\quad \underline{3.\ \ \underline{5}}\ \Big|\ \underline{3\ 2\ 1\ 2\ 3}\quad 3\quad\Big|\ \underline{6.\ \ \dot2\ 1\ 7}\quad \underline{6\ 1\ 5}\ \Big|\ \underline{6.\ \ \dot2\ 1\ 7}\quad 6\ \Big|\ \cdots$$

$$\underline{6}\quad 4\ \Big|\ \underline{3.\ \ \underline{2\ 1\ 2}}\quad \underline{6.\ \ \underline{2\ 1\ 2}}\ \Big|\ 3\ \cdots$$

$$\underline{6}\quad \underline{2\ 1\ 2}\ 3\quad 1\quad \underline{2\ \ 2}\ \Big|\ 3\ \cdots$$

$$\underline{3.\ \ \dot2\ \dot1}\ 2\ \Big|\ \underline{\dot1.\ \ \dot2\ 3\ \dot2}\quad \underline{\dot1.\ \ \underline{\dot2\ 3}}\ \Big|$$

$$\underline{\dot1.\ \ \underline{2\ 3}}\ 2\quad \underline{1\ 2\ 3}\ \Big|\ \underline{3\ \ 3}\quad \underline{2}\quad \underline{1\ 2\ 3}\ \Big|\ \cdots$$

算來，6 2 1̇ 7 6 這個音群只在樂曲前半部出現，但 3 2 1 2 3 這個音群卻是貫串於全曲各個角落。

　　在好些「詞化小曲」之中，譜曲者會設計一個過門，讓它多次重現，起着音群貫穿的作用。比如《載歌載舞》的過門：

$$\underline{6}\ \Big|\ 3\ 3\quad \underline{3\ \ 2}\ 2\quad 2\ \Big|\ 1\quad \underline{1\quad 7}\ \underline{6}\quad -\ \Big|\ \cdots$$

《銀塘吐艷》的過門：

$$\underline{0\ 5\ 6\ 7}\ \Big|\ \underline{\dot1\ 7\ \dot2\ \dot1}\quad \underline{6\ \dot1\ 7\ 6}\ \Big|\ 5\quad \underline{0\ 3\ 4\ {}^{\#}4}\ \Big|\ \underline{5\ 4\ 6\ 5}\quad \underline{4\ 3\ 2\ 7}\ \Big|\ 1\ \cdots$$

《紅豆曲》的過門：

$$\underline{\dot1.\ \ \underline{7\ 6}}\ \underline{\dot1\ 7\ 6}\quad \underline{5.\ \ \underline{3\ 2\ 3}}\ \Big|\ \underline{5.\ \ \underline{3\ 2\ 3}}\ \Big|\ \underline{1.\ \ \underline{3\ 2\ 3}}\ 1\ \Big|\ \cdots$$

以上都是很典型又著名的例子。

第十四節　同頭／合尾／首尾相顧

顧名思義，「同頭」指兩個樂句有相同的開始部分；「合尾」指兩個樂句有相同的結尾部分，而「首尾相顧」在本節是指曲子的開始處和結尾處奏的是同一樂句。

「同頭」舉隅：《餓馬搖鈴》片段

```
0 3 | 2 2 2 3  1 7 1 2 | 7 0 3  2 2 2 3  1 7 1  4 2 4 5 | 5 5   5 5 7 1 1   1 1 2 |
                          同頭
7 7  0 1  2 5  4 5 4 2 | 1 | 0 3  2 2 2 3  1 7 1 2 | 7 0 3  2 2 2 3  1 7 1  4 2 4 6 | …
```

「合尾」舉例：《紅燭淚》片段

```
                                              ┌─── A ───┐
… 6.        1  | 2        2     | 3  2 3  7 6 5 3 | 6  - |
                                         ┌───────── B ─────────┐
… 6. 2 7 6 5 | 6.  6  2. 3  2 3 5 | 6 5 6 1  2 5 3 2 | 1 2 7 6  5 6 3 5 | 6  - ‖

                                              ┌─── A ───┐
…  2      2.  7 | 6. 7 6 5  3 | 3  2 3  7 6 5 3 | 6  - |
                                          ┌─── A ───┐
2.  3  7 3 2 7 | 6  -     | 3  2 3  7 6 5 3 | 6  - |
                                         ┌───────── B ─────────┐
…  1  3 | 5 | 2 3 2 7  6 5 6 1  2 5 3 2 | 1 2 7 6  5 6 3 5 | 6  - ‖
```

這裏幾處 A 音群可說是「小合尾」，B 音群則是「大合尾」——是兩大樂段的尾句的末處都是同一樂彙。「合尾」的作用，可使旋律發展產生較強的統一感。

「首尾相顧」舉例：《秋水龍吟》，它的開始樂句和結束樂句，是同一樂彙： 5　　　 5　　　　 5　　　 4　 3　　　 2　 3　 4　 3　　　 5 。其他例子如《漁歌晚唱》、《上雲梯》⋯⋯

第十五節　「合」段多總匯／整段再現

如表一中所解釋，小曲的結構若屬起承轉合式的，或篇幅較宏大的，則結尾一段或「合」段常常會再現之前樂段之音樂素材。此可說是常識，不舉例了。

一般小曲，不管是「詞化小曲」還是「樂化小曲」，通常是一大段過，很少整段再現（把樂曲從頭到尾奏一遍或從某樂句起再奏一遍，都不屬這裏所說的再現）。但「樂化小曲」中有若干曲子卻有一種「龍門三鼓浪」的再現形式。比如《昭君怨》、《雙聲恨》、《禪院鐘聲》等曲，最後的一段會反覆奏出共三次，並且第一次慢奏，第二次速度加快，第三次速度更快。

第二章

轉法便覽

　　本章概述小曲旋律創作技法中的「轉」法。一般而言，折法主要用以塑形，轉法主要用以表情。或者也可說：折出再現，折出形態，折出纏綿，轉出新境，轉出對比，轉出感情。若寫成口訣，或可說：

　　　　轉出情
　　　　折出形

轉法怎樣表現情感？

　　且容筆者先多引一點音樂學者的論說。英國音樂學者戴里克柯克（Deryck Cooke）著的《音樂語言》，在第二章「音樂的表情元素」一開始便指出，音樂作品由音與音之間的拉力構成，這些拉力有三種度量——音高、時間和音量。

　　戴氏在書中的這幾段話，也很值得我們參考：

　　　　如果我們想像有一群人在談話，那麼，很明顯，他們愈是激動，他們的聲音愈是響，愈是快，愈是高。他們愈是鬆弛，他們的聲音愈是輕，愈是慢，愈是低。這三種不同因素的效果可大致區別如下：一個人說話的聲音愈是響，他愈是強調他說的內容；他說的愈快，他變得愈是激動；他的聲音愈高，他用

表二

轉（變）──對比（有較強表情作用）之技法一覽

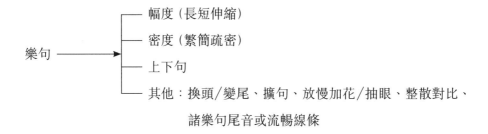

樂句
- 幅度（長短伸縮）
- 密度（繁簡疏密）
- 上下句
- 其他：換頭／變尾、擴句、放慢加花／抽眼、整散對比、諸樂句尾音或流暢線條

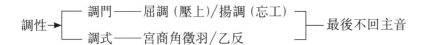

調性
- 調門──屈調（壓上）／揚調（忘工）
- 調式──宮商角徵羽／乙反

──最後不回主音

音程／音域 ──→ 音程增減／音域闊窄 ──→ 張弛（拉力）

節拍 ──→ 鬆緊 ──→ 弱起　強起
　　　　　（閃板正板）──→ 留白（休止）──→ 一拍一音 ──→ 過板掏
　　　緩急 ──→ 拍位微移 ──→ 短音變異 ──→ 全曲最長拍半

音階 ──→ 各式音階對比（如純五聲音階對比七聲音階）

音區 ──→ 高／中／低

的力氣愈大。

相同的情況也存在於體力動作之中：可以比較由很快地、很響地（頓足）跑上出去所造成的緊張狀態和很慢地、很安靜地（輕輕舉步）走下山來造成的鬆弛狀態。這裏也是：向上＝多用力氣；愈快＝愈激動；愈響＝愈強調……以上所談只不過是一般的概況……還有，一種能因的效果可以取消另一種能因的效果：貝多芬的一些上行音階之前是用的一些下行音階，但這裏不給人鬆弛的感覺，因為它的速度是這樣快。（見中文譯本 118-119 頁）

音樂當然有助於表現遠與近，但這種效果通常是由音高來實現的：「上」與「下」可明顯地用類推的方法來代表所有的其他方向。我們已經說過，根據地心引力的原則。「上」對人們來說是費力的，「下」是鬆弛的。從一個固定點走出去或離開意味着積極的奮力，而到來或回來則意味着原始的奮力的鬆弛。於是，作曲家用音樂中的「上」來表示「外」和「離開」；用「下」來表示「內」和「回來」。（頁 129）

……有時音高用完全不波動的方法來起作用——就是音樂用單音重複的時候。……慢的時候，它們的活潑性是較小的，不表現外出或回返的情感……快速時，效果就很不相同。這時，它的活潑性就較大……是一種無行動的，繼續不斷的興奮狀態……（頁 136-137）

自然，音域的上部（違抗「地心吸力」）有一種輕盈、稀薄、飄然或超凡的效果；而音域的底部（「不能離開人間」）則喚起黑暗的、沉重的、粗俗的或邪惡的情感……（頁 137-138）

我國的音樂家秦西炫在他所著的《音樂的奧秘》中，也有相類的說

法，例如他說：

> 語言和歌唱的旋律都是通過人體的發聲器官，最直接地表達思想感情。我們在聽別人談話時，有時並沒有聽清楚談話的內容，但可以清楚地感覺到是在和平地談話還是在激烈地爭吵，是溫柔愛慕的感情還是悲傷低沉的感情，是肯定的語氣還是猶豫不決的語氣，等等。旋律中，和平、愛慕的情緒常伴之以平穩的節奏和中間音區的音調；激烈爭吵的情緒常伴之以不規整的節奏和較高音區的音調；悲傷低沉的情緒常伴之以緩慢的速度和下行的旋律進行；肯定的或猶豫的語氣與旋律結束在調的主音上或屬音上相似，等等……因此無論是聽本國音樂或外國音樂，一般都能聽出基本的情緒——歡快的、悲傷的、激動的，等等。但旋律較之語言在表達感情上更為誇張，更加美化。……（《音樂的奧秘》，頁 8-9）

這說法跟戴氏的說法是頗類似的。秦西炫在談到音的級進、跳進與感情表現，曾說：

> 旋律級進，音程較小時，音之間的拉力較小，內含的感情較平靜；跳進音程較大時拉力較大，內含的感情較激動。這有如步行時，一步一步地穩步前進費力較小，感情也多是平靜的。而跳躍、跨步則費力較大，感情多是興奮、激動的。歐洲旋律與中國旋律在這方面基本相同。……旋律中某一音程逐步擴大，常表現感情在發展。反之，音程逐步縮小，常表現感情在收攏。……（《音樂的奧秘》，頁 29-30）

看了這兩位音樂學者／音樂家所說的，應該已很明白以音樂表現感情的基本原理：以音階與音階之間的流動轉變來模擬人類的語言、動作，從而帶出情感，也就是本章甫開始時說的：「轉（能）出情」！

第一節　**樂句之轉**

2.1.1 幅度與密度

樂句之流轉變化，從幅度看有長短的伸縮，從密度看有繁簡疏密的變化或對比。

試舉《載歌載舞》為例：

讀者應可注意到，四個段落，前三段是一段比一段增長，雖不是樂句長度增加，而只是句數增加，卻也是一種漸伸的對比。第三段與第四段相比，樂句數目雖一樣，但第四段音符的密度明顯變得稀疏，更有多個四、五拍的長音，而之前的長音頂多兩拍，由是形成前三段緊而第四段寬的對比。

2.1.2 上下句

中國戲曲唱腔的基石之一，便是上下句。小曲旋律創作，偶然也可以借鑑「上下句」的方式來寫。

簡單來說，上下句一般是長度相等的一對樂句，但上句的結束音會停在非主音上，多是主音上方的五度音或四度音，下句的結束音則會停在主音上。舉例來說，《青梅竹馬》的首八小節，便可視為一對上下句：

上句：6 1 3 5 | 6 — | 1 6 5 3 5 6 1 | 5 — |

下句：5 5 6 1 | 3 — | 2 1 2 3 2 | 1 — |

2.1.3 換頭 / 變尾（換尾）

須注意，小曲旋律創作，「變尾」手法極常見，「換頭」手法則罕見。

「換頭」例子：

2 2. 7 | 6. 765 3 | 3 23 7653 | 6 — |

2. 3 7327 | 6 0261 | 3 23 7653 | 6 — |

（《紅燭淚》片段）

這是《紅燭淚》裏蟬聯而下的兩個樂句，但其前兩小節形態很不同，後兩小節則完全一樣，這就是典型的「換頭」。

「變尾」例子：

0 06 5653 2123 | 5 1 3. 56 1 5 1 3. 56 1 5.

6 5653 2123 | 5652 3…

（《娛樂昇平》片段）

0 27 6 57 656 1 565 5

27 6 57 656 1 5356 | 1…

（《錦城春》片段）

如上兩例，俱是在樂句的尾部作出新的變化，使樂意有新的轉變，這「變尾」手法確是小曲旋律創作中使用得非常頻繁的。大抵在尾部生變，更符合自然流轉之勢，而「換頭」卻因為尾部不變動，易凝滯。

2.1.4 擴句

顧名思義，擴句就是把一個樂句擴充。舉例說，《紅燭淚》第一段末處，其實寫成：

6 | 2. 3 2 3 5 | 6 － |

本來亦無不可，但作曲家卻把它擴充為：

6 | 2. 3 2 3 5 | 6 5 6 1 2 5 3 2 | 1 2 7 6 5 6 3 5 | 6 － |

足足擴充了四拍，加入十六個密而短促的音，更見迴腸蕩氣。

2.1.5 放慢加花／抽眼

「放慢加花」與「抽眼」是逆向操作的關係。

「放慢加花」是把幾個樂句甚至一整個樂段，放慢速度後，加上適當的「花」音，變成樣貌一新的音調。比如，著名的粵樂作品《旱天雷》，乃是從一首比較簡單的小曲《三汲浪》以放慢加花改編而成的。這裏只舉開始的幾小節作示例：

《三汲浪》 ‖ 5. 6 5 3 2 － | 5. 6 7 6 5 － ‖

《旱天雷》 6535 ‖ 5 5 5 6535 2 2 2 6535 | 5 5 5 2 7 2 7 6 5 5 5 5 5 2 |

7 6 5 7 6 － | 1 2 3 5 2 － | 1 6 5 3 2 － |

7 2 7 6 5 1 3 5 6 6 6 6 5 | 1 1 1 6 5 3 5 2 2 2 6 5 3 5 | 1 5 1 5 5 1 3 5 2 2 2 2 3 |

21

「抽眼」是從幾個樂句甚至一整個樂段，抽取出其骨幹音組成樣貌一新的樂句，速度一般會變得快了。

粵樂較少採用「抽眼」手法，以下一例，頗是零碎，旋律還要經創作者巧加改造才成形。

這一例展示的是《雙聲恨》的尾段，是從其第二大段（注：須參見較古樸原始的版本，如香港太平書局出版的《廣東音樂》）的樂句「抽眼」再改造而成。

2.1.6 整散對比

整散對比，一般指的是兩個段落，一段使用很多明顯的「折」法，另一段則相對少用「折」法，於是形成一段較規整一段較散漫的對比。例如《孔雀開屏》的這兩段：

第一段

第二段

這兩個旋律，第一段至少有兩處明顯的「重句」，如 2 5 3 2 7 這個音群及

3 5 | 2 2 3 5· 這個短句。

第二段除了「頂真」，基本上難說有「重句」，由是形成整散對比，散的一段，顯得較無拘無束。

2.1.7 諸樂句尾音成流暢線條

這是一項很實用的原則，有助整體旋律趨向優美，但卻不是必須遵守的鐵律。

且舉一例，仍舉《青梅竹馬》：

6 i 3 5 | 6 — |

i 65 3 5 6 i | 5 — |

5 5 6 i | 3 — |

2 12 3 2 | 1 — |

這四個短句，落音分別是 6、5、3、1，它們構成很平滑而流暢的下降線條。

第二節 調性

中國民間音樂的旋律創作，調性的變化運用，可以沒有，又可以非常豐富。調性分兩大類，一種是調門上的變化，一種是調式上的變化。

調性的變化，要清楚地闡說，肯定要長篇大論，本節只是先作一簡單的介紹，詳細的闡說，請參見第四章。

2.2.1 調門

調門轉變一般是相對於旋律作品的本調而言。中國民間音樂裏，有兩種很常用的改變調門手法。一種叫「壓上」，一種叫「忘工」，一般而言，「壓上」手法更常用些。

「壓上」、「忘工」中的「上」和「工」乃是工尺譜的譜字，「上」相當於簡譜的 do，「工」相當於簡譜的 mi。

<p style="text-align:center">＊　　＊　　＊</p>

「壓上」的意思，就是把「上」音壓藏起來不用，讓 7 音成為受重用的音。以五聲音階為主的旋律，通過這種變換，就有如下的效果：

本調：　1　　2　　3　　　　5　　6　　i

壓上：7　　2　　3　　　　5　　6　　7

新調：3　　5　　6　　　　1　　2　　3　　（即本調的 7 音等於新調的 3 音）

中國民間音樂理論認為，以壓上手法得到的新調，一般會較本調壓抑，故此稱這種新調為「屈調」（或作「鬱調」）。

曲例：《相思淚》（原曲為周璇主唱的《四季相思》）

```
                                                    ⑤
3  23 │5·   3  5 2̇3̇ i̇  -  │6̇i̇ 65  3  23  5  1 │2· (5̇ │55 321│
                                              ⑩
2  -) │3  23 5·   3  5 2̇3̇ i̇  -  │6̇i̇ 65  3  23  5  1 │2· (5̇
⑮                                    ⑳
55 321│2  -) │2̇3̇ 2̇i̇  6̇  i̇ │5  35  6  -  │7·  2̇  7̇2̇ 7̇6̇ 565 35│
              ㉕
6  7  6  │(6765 6765 6· 7 65)│6  6  i̇ │3  23  5  3  │
㉚                              ㉟
2  -  │5·   1 │23 21 2  6· 3 │5·  (5̇ │55 321│2  -) │…
```

這《相思淚》譜例之中，從第 25 至 30 小節，便是採用「壓上」手法作短暫轉調（亦可稱為「離調」），這六小節的旋律音實際上是：

<div style="text-align:center">[40]</div>

3.　　　5 ｜3 5　3 2 ｜1 21 6 1 ｜2 3　2 ｜(2321 2321｜2. 3 2 1) ｜

可見這六小節旋律實際仍由純五聲音階構成。

<div style="text-align:center">＊　　＊　　＊</div>

「忘工」的意思，就是把「工」音遺忘掉，隱沒掉，讓4音成為受重用的音，以五聲音階為主的旋律，通過這種變換，有如下效果：

本調：1　2　3　　　5　6　i

忘工：1　2　　　4　5　6　i

新調：5̣　6̣　　　1　2　3　　5　（即本調的4音等於新調的1音）

理論上，以「忘工」手法得到的新調，一般會較本調開揚明亮，故此稱這種新調為「揚調」。

曲例：《蘇武牧羊》

[1]
5 1 ｜2 5 4 2｜1 － ｜i2 i6 5. 6 ｜42 46 5 － ｜i 6 5 ｜4 6 5 ｜

[10]
25 42 ｜1 － ｜22 26 5 － ｜2.1 656 1 － ｜55 6i 3 － ｜5.3 235 ｜

[19]
1 － ｜1. 2 4 4 ｜2 4 2 1 ｜6 1 2 4 ｜1 － ‖

這《蘇武牧羊》曲譜是外省記法，從譜中可見，全首歌只有第16至19小節有3音，其他部分都只有4音，沒有3音，也就是說這些部分是採用了「忘工」手法，藏起3音，亮出4音。

實際上，從第一至第十五小節，其旋律音乃是：

2 5̣ ｜6̣ 2 1 6̣ ｜5̣ － ｜5 6 5 3 ｜2. 3 1 6̣ ｜1 3 ｜2 － ｜…

而第二十至第二十三小節的實際旋律音是：

$$\underline{\underline{5}} \cdot \quad \underline{\underline{6}} \quad 1 \quad 1 \quad | \quad \underline{\underline{6}} \cdot \quad \underline{1} \quad \underline{\underline{6}} \quad \underline{5} \quad | \quad \underline{3} \quad \underline{5} \quad \underline{6} \quad \underline{1} \quad | \quad \underline{5} \quad\quad - \quad \|$$

可見旋律實際上俱由純五聲音階構成。

2.2.2 調式

　　中國旋律一般由正聲音階構成，其階名是「宮」、「商」、「角」、「徵」、「羽」。這五個音都可以作為一首旋律的調式主音，亦即旋律最後要落到這個音上，才會有圓滿終止的感覺。

　　嶺南地區的歌調，一般用「徵調式」和「宮調式」，偶然也用「羽調式」，「商調式」極罕見，「角調式」基本上不用。

「徵調式」舉例：《梳妝台》（最後以 $\underline{5}$ 音終止）

$$1\underline{1} \quad \underline{1}\underline{6} \quad 5 \quad - \quad | \quad \underline{6}\underline{5} \quad \underline{3}\underline{5} \quad 2 \quad - \quad | \quad \underline{5}\underline{3} \quad \underline{5}\cdot\underline{\underline{3}} \quad \underline{2}\underline{3} \quad \underline{2}\cdot\underline{\underline{1}} \quad | \quad \underline{6}\underline{2} \quad \underline{1}\underline{6} \quad \underline{5} \quad - \quad |$$

$$\underline{5} \quad 1 \quad \underline{2}\underline{5} \quad 3 \quad | \quad \underline{2}\underline{3} \quad \underline{1}\underline{6} \quad - \quad | \quad \underline{5}\underline{3} \quad \underline{5}\cdot\underline{\underline{3}} \quad \underline{2}\underline{3} \quad \underline{2}\cdot\underline{\underline{1}} \quad | \quad \underline{6}\underline{5}\underline{6} \quad \underline{1}\underline{6} \quad \underline{5} \quad - \quad \|$$

「宮調式」舉例：《小紅燈》（最後以 1 音終止）

$$1 \quad \underline{1}\underline{6} \quad \underline{5}\underline{3}\underline{5}\underline{6} \quad 1 \quad - \quad | \quad \underline{5} \quad \underline{5}\underline{7} \quad \underline{6}\underline{5}\underline{6}\underline{1} \quad \underline{5} \quad - \quad | \quad 5\cdot\underline{6}\underline{5}\underline{3} \quad \underline{2}\cdot\underline{7} \quad \underline{6}\underline{5}\underline{6}\underline{1} \quad \underline{2}\underline{5}\underline{2} \quad |$$

$$1\underline{5} \quad \underline{1} \quad \underline{2}\underline{3}2 \quad \underline{3}2 \quad | \quad \underline{7}\underline{2} \quad \underline{7}\underline{2}\underline{7}\underline{6} \quad \underline{5} \quad - \quad | \quad 5\underline{5} \quad \underline{6}\underline{5}\underline{6}\underline{1} \quad 5 \quad \underline{5}\underline{6}\underline{5}\underline{3} \quad |$$

$$2 \quad \underline{3}\underline{5} \quad \underline{3}\underline{7}\underline{6}\underline{5} \quad 1 \quad - \quad \|$$

「羽調式」舉例：《賣雜貨》（最後以 $\dot{6}$ 音終止）

6 5 6 $\dot{1}$ ｜ $\underline{32}$ $\underline{35}$ 6 － ｜ $\underline{56}$ $\underline{53}$ 2· 3 ｜ 1 $\underline{16}$ 5 5 ｜ $\underline{56}$ $\underline{12}$ 3 － ｜

$\underline{23}$ $\underline{21}$ $\dot{6}$· 1 ｜ $\underline{21}$ $\underline{23}$ 5· 3 ｜ $\underline{23}$ $\underline{21}$ $\dot{6}\dot{6}$ $\dot{5}$ ｜ $\dot{6}$ － － 0 ‖

2.2.3 乙反調

粵曲小曲中的「乙反調」，主要是由下述的音階構成：

$\underline{5}$ $\underline{7}$ 1 2 4 5

特別之處是當中的「7」和「4」的音準與十二平均律的音階不同，比較起來是這樣的：

乙反調音階「7」的音高介乎十二平均律的♭7和7之間，且游離不定。

乙反調音階「4」的音高介乎十二平均律的4和♯4之間，且游離不定。

以「乙反調」音階構成的旋律，一般都很悲怨，它常常強調「5←→7」及「7←→1」這兩個特別音程。

乙反調旋律舉例：《悲秋風》

5 5 5 ｜ 4 5 2 ｜ $\underline{24}$ $\underline{2421}$ 7 1 2 ｜ 4 5 2 4 ｜ 5 5 5 ｜

7· 1 $\underline{2421}$ ｜ 7 6 $\underline{5}$ ｜ 2 $\underline{5}$ ｜ $\underline{1}$ $\underline{24}$ 1 ｜ 7· $\underline{1}$ 2 5 ｜ 4 2 1 ｜

2 $\underline{5}$ ｜ $\underline{1}$ $\underline{24}$ 1 ｜ 7· $\underline{1}$ $\underline{24}$ $\underline{21}$ ｜ 7 6 $\underline{5}$ ‖

一般乙反調旋律傾向以「徵」音為終止音，但這「徵調式」跟一般的不同，它更有「羽調式」的色彩。

第三節　音程／音域

　　音程是音與音的距離，音域是全首歌或某一樂句（或一組樂句、一個段落等）中所出現的最低音與最高音，這兩個音規定了一個域限。

　　借鑑西方音樂理論，一般小二、小三度音程較緊張，大二、大三度音程較平和。四度及以上的音程，都有激越之感，但一般小六度、小七度音程亦帶緊張，大六度、大七度仍較平和。因此，適當地運用音程的變化，可取得張弛上的對比。

　　此外，注意並有意識地安排樂句與樂句之間的音域變化，往往可以營造出感情的波動漸趨激烈，或反過來漸趨緩和。

　　這裏試舉《夜思郎》的片段為例：

2 3　5 3　5	2 3 2　　　0	音域 2-5			
2　3	6　5	2　3 5	2　2 (5 6	4. 6 4 3 2)	音域 2-6
2 3 1̇ 6 1 5	6 1 6 5 3	2. 3 6 5	1 2 3 2…	音域 1-1̇	

這連續三個樂句，音域一句比一句大，便頗有感情漸趨激烈之感。再者，這三個樂句，在幅度與密度方面也是遞進着的，都是一句比一句大，是很周密而高妙的安排。

第四節　節拍

2.4.1 鬆緊、緩急

　　節拍在鬆緊緩急方面的變化，與樂句的密度變化有關，可參考2.1.1。這兒另舉《漁歌晚唱》為例：

7 5 4 3 ｜3 2 7 2 3 － ｜6 5 4 3 3 2 ｜7 2 3 2 － ｜

2 6 7 5. 5 ｜3 2 7 6 2 － ｜5 6 7 6 7. 7 ｜2 7 5 7 2. 3 ｜

2 2 3 5 6 ｜2 2 3 5 6 ｜2. 4 3. 2 ｜7 2 3 － 5 ｜

0 6 7 6 5 3 4 3 2 ｜7 2 5 7 2. 3 ｜2 0 6 7 2 3 4 3 3 4 3 2 7 2 3 4 3 2 ｜

7 2 3 5 6 7 5 ｜3. 2 3 － ｜3 4 3 2 3 4 3 2 1 7 6 ｜7 3 2 3 2 7 3 2 ｜

5 5 6 7. 3 ｜2 3 5 2 3. 3 ｜7 2 5 6 7 2 － ｜5 5 7 6 － ‖

上例中，數處出現 3432 這個密集而富緊張之感的音群，與其他較稀疏
及緩慢的音符形成對比，甚至，它還是高潮之所在。

2.4.2 弱起強起 / 閃板正板

關於旋律的弱起強起，秦西炫在《音樂的奧秘》說：

> 每說一句中文，一開始的字位往往就是重音，相應地，在
> 歌唱這字（句）時，樂句常就從重拍開始。而歐洲語言如英語、
> 德語，每句常從冠詞、介詞開始。這些詞（字）並不是主要的
> 詞，歌唱時相應的樂句往往從輕拍開始。……我國戲曲唱腔中
> 有弱拍起句的，主要是「閃板」，之前的節奏常是緊湊的，在
> 閃板處換氣，感到很自然。弱拍起句除主要與歌詞的輕重律有
> 關，再就是與人的運動、步行有關。如打鐵時，開始時先把錘
> 子掄起（輕拍開始），然後往下打（落在重拍上）……弱拍起句
> 常常帶有一種帶動音樂往前運動的傾向和力量。弱拍起句與重
> 拍起句由於起句時的輕重不同而有一定的對比性，作曲家常巧
> 妙而合理地利用這一點。

運用弱起與強起形成對比，可舉《花間蝶》為例：

引子　　2　　　5　　　｜5

① 0　3　　2　5　　3　2　1　｜5

② 0　3　　2　5　　3　2　1　｜5

③ 0　　3　2　1　2　　1　6　｜5

④ 0　3　2　1　5　6　1　｜2　3　2　1　5　6　1

⑤ 0　1　｜7　　0　1　2　5　4　2　｜1

⑥ 0　6　　2　6　　4　3　｜5　　　5

⑦ 0　　3　2　1　2　　3　5　｜2　3　2

⑧ 0　　3　2　1　2　　3　5　｜2　3　7　2　6

⑨ 0　7　6　5　｜4　3　5　6　1　5　　5

⑩ 1　　0　6　5　3　　—　｜

⑪ 1　　0　6　5　3　2　3　5　｜6　2　7　6　5　　5⋯

這十一行樂句，前九行都是「閃板」，只有第十和第十一句是正板起音，
產生一點對比，感覺上像進入新的境界。

2.4.3 拍位微移 / 留白

拍位微移，指音群再現時，節拍表面上沒有變，但拍位卻改變了，是
一種暗暗的流動變化。

留白也就是休止之意，但好的休止會讓欣賞者感到無聲之中也有聲響。

曲例：《柳浪聞鶯》(片段)

$$0 \quad \underline{5\,0} \mid \underline{5\,0} \quad \underline{5\,6\,5\,3} \mid \underline{5\,6\,5} \quad 0 \mid 0 \quad \underline{2\,0} \mid \underline{2\,0} \quad \underline{2\,3\,2\,1} \mid \underline{2\,3} \quad \underline{2\,0\,2} \mid$$

$$\underline{\underline{5}\,0\,\underline{5}} \quad \underline{1\,0\,2} \mid \underline{\underline{5}\,0\,\underline{5}} \quad 1 \mid \underline{1\,2\,7\,6} \quad \underline{\underline{5}\,0\,3} \mid \underline{2\,0\,3} \quad \underline{\underline{5}\,0\,3} \mid \underline{2\,0} \quad \underline{2\,1\,2\,3} \mid$$

$$4. \quad \underline{3} \quad \underline{2\,0\,2} \mid 5. \quad \underline{6} \quad \underline{5\,4\,3\,2} \mid 1 \quad \underline{0\,2} \quad \underline{\underline{5}\,0\,\underline{5}} \mid 1 \quad \underline{0\,2} \quad \underline{\underline{5}\,0\,\underline{5}} \mid 1 \cdots\cdots$$

在這個例子中：

$$\underline{\underline{2}} \quad \underline{\underline{5}\,0\,\underline{5}} \quad \underline{1\,0\,2} \quad \underline{\underline{5}\,0\,\underline{5}} \quad 1$$

留白共出現兩次，但第一次是在弱拍的後四分一處起音，第二次是在強拍的後四分一處起音，拍位是微微「向前」移動了。

再者，《柳浪聞鶯》在合奏時是：

$$\underline{\underline{2}} \quad \underline{\underline{5}\,0\,\underline{5}} \quad \underline{1\,0\,2} \quad \underline{\underline{5}\,0\,\underline{5}} \quad 1$$

常處理成：

$$\underline{\underline{2}} \quad \underline{\underline{5}\,(\underline{2}\,\underline{5})\,\underline{5}} \quad \underline{1\,(\underline{5}\,1)\,2} \quad \underline{\underline{5}\,(\underline{2}\,\underline{5})\,\underline{5}} \quad \underline{1\,(\underline{5}\,1)} \cdots$$

括號外的音與括號內的音，分由不同音色的樂器來奏，有鳥鳴聲此起彼落之效果。但單件樂器奏這一句，就只好由得它休止，可是聽者似乎也感到休止符中有鳥鳴，這便是留白的效果。

2.4.4 一拍一音

這種節拍的強調手法，王粵生用得不少，往往恰到好處。試舉他的《紅燭淚》後半段為例：

```
1. 2  3 2 1 2 | 3.(2  1 2 3) | 5. 4  3. 5 | 6. 1 6 5  3. 5 3 2 |
悔    不    該       惹   下      冤    孽

1. 6  1 2 5 3 | 2  2 2 6 1 | 2  2. 7 | 6. 7 6 5  3 |
債            怎料到 賒  得       易        時

3 2 3  7 6 5 3 | 6.(5  3 5 6) | 2. 3  7 3 2 7 | 6  6 2 6 1 |
還      得    快       顧 影 自  憐    不 復 似

3 2 3  7 6 5 3 | 6.(5  3 5 6) | 2  7 | 2  2 | 1. 6  1 6 1 2 |
如花   少    艾       恩 愛 煙 消 瓦

3     3 2 6 2 | 1 | 3 | 5 | 2  3 2 7 | ……
解      只 剩 得 半 殘   紅   燭
```

這例子中，「恩愛煙消」是連續四個字都一拍一音，「半殘紅」也連續三個字都一拍一音，對比起曲調的其他部分（都是音符較密），彷彿比較堅毅，似要強自振作。

這「一拍一音」之運用，可準此。

2.4.5 過板掏

「過板掏」是外省音樂術語，但在個別的粵曲小曲之中也見到使用。它的具體做法就是「提前出現下一樂句」。

這裏以《胡不歸》小曲為例，其末處是：

```
3.    7 4 3 | 2  5. 4 5. 3 | 2 - - | …
底   事聲聲 胡   不    歸
```

按一般做法，它應該會是：

但作曲人把唱三拍的「聲」字減去兩拍，讓「胡」字提前兩拍起唱。這便是「過板掬」。

「過板掬」手法旨在改造死板的寫法，使音樂旋律發展有靈巧鮮活的新變化或新面貌，有時，也有強調心意迫切渴求的效用。筆者想到的是梅艷芳主唱的中式小調流行曲《胭脂扣》，末處歌者剛唱罷「期望不再辜負我痴心的關注」，和唱者立刻搶前再唱這一句，正是「過板掬」手法的活用。

2.4.6 短音變異及全曲最長拍半

上世紀二三十年代的「樂化小曲」，往往有一共同特點卻不大為人注意到的：那就是全曲往往最長的音都僅有拍半，有時最多是最後的一個音稍長而已。

這類例子，著名的如《平湖秋月》、《蕉石鳴琴》、《雁落平沙》（又名《得勝令》）、《餓馬搖鈴》、《秋水龍吟》等等。

這種特色，或可說是那時期粵樂的一大風格特徵。事實上，現在我們創作時如果刻意仿效這一「風格特徵」，將會發覺是很不容易的呢！

再說關於「短音變異」的手法，這手法也可能是跟「最長拍半」的風格特徵有關的。

事實上，這種「短音變異」不但音短，而且句子也極短，跟「最長拍半」往往句構連綿不斷的樂句，形成強烈的對比，使欣賞者印象深刻。

以下略舉幾個「短音變異」的著名例子：

例一：《平湖秋月》

0 5 3. 5 2 0 5 | 1

這裏三小截六個短音，跟《平湖秋月》其他長長短短卻都帶有綿延特點的樂句，形成強烈的對比。

例二：《蕉石鳴琴》

0 6 1 5 1 2 5 | 3 5 1 5 ……

這裏後八個音不但是短音，而且兩兩成一小截，亦跟《蕉石鳴琴》其他具綿延特點的樂句形成強烈對比。

例三：《孔雀開屏》

0 1 6 0 1 5 0 1 | 5 0 0 5 4 0 5 4 0 5 | 2 …

這裏的短音也是兩兩成一小截，更有連珠及模進的效果。它於無數個具綿延特點的樂句後出現，有別開新境的奇異效果！

　　何妨再舉一例：

例四：《楊翠喜》

0 7 6 5 6 1 7 6 5 3 5 | 2 － 2 2 2 5 4 3 5 | 2 3 5 …

這裏雖是三個2音的同音反覆，也依然有「短音變異」的效果呢！

第五節　**音階**

　　嶺南歌樂所用的音階，一般為七聲音階：

1　　2　　3　　4　　5　　6　　7　　i̇

　　其律制可能是傳統的七律，也可以是三分損益律以至十二平均律。粵調之中較少使用純五聲音階１２３５６，反而喜愛使用「乙反音階」：

5̣　　7̣　　1　　2　　4　　5

　　其中的7與4屬「中立音」，音準與十二平均律有異，一般來說，「乙反音階」的7，音高介於十二平均律的♭7與7之間，「乙反音階」的4，音高介於十二平均律的4與♯4之間，而且游移不定。

　　以不同的音階作對比，七聲音階與「乙反音階」的對比很強烈，聽者會頗能察覺，因為其中還含調性變化的因素。而七聲音階與純五聲音階的對比則效果不顯著，只讓聽者感到些微的色彩變化而已。

　　這裏舉《青梅竹馬》為例：

6 i̇ 3 5 | 6 － | i̇65 356i̇ | 5 － | 5 5 6 i̇ | 3 － |

〔6〕

2 1 2 3 2 | 1 － | 5 5 | 1 1 | 5 3 2 3 | 5 3 2 1 |

〔12〕

5 3 5 6 i̇ | 5 － | 3̇ 2̇3 2̇1 76 | 5 － | 2 1 2 3 2 | 1 76 5 6 |

〔19〕

1. 2 3 5 3 2 | 1 － | 1. 2 3 2 1 2 | 3 － | 5 3 5 6 i̇ | 5. 7 6 |

〔26〕

5 5 6 i̇ | 3 － | i̇65 356i̇ | 5 － | 5. 6 1 | 2 1 2 3 2 |

〔33〕

3 － | 5 3 2 3 | 5. 6 1 | 5 6 i̇ 5 | 3 2 1 | 5 3 2 3 3 5 |

〔40〕

i̇ 3 5 3 5 | i̇ 3 5 3 5 | 2 1 2 3 2 | 1 － ‖

曲中，首十二小節及尾的十六小節，旋律都是純五聲音階，只有第十三至第廿四小節，才出現 ti 音，而且俱屬短暫的經過音，這種對比真的不大強烈。

2.5.1 音階遞升遞降

這種技法，外省音樂用的甚多，粵曲小曲則較罕見，但今人寫作小曲旋律，不妨借鑑一下。

在遞降方面，小曲的例子，筆者想到《賽龍奪錦》的片段：

```
0  2  | 1  3    0  2  | 3

0  2  | 1  3    0  1  | 2

0  2  | 7̣  2    0  6̣  | 7̣

0  2  | 7̣  2    0  5̣  | 6̣ …
```

曾借用作粵曲小曲的《春江花月夜》，有如下的音階遞降手法：

```
6̇.  6̇  7  7̇  | 6̇  6̇5  7̇67  | 0  7̇2̇  6̇5̇7̇2̇  | 5̇  —  |

5.  3  6  67  | 5  55̇7  6̇56  | 0  6̇7  57̇65  | 3  —  |

3.  2  5  56  | 3  36  535  | 0  56  3256  | 2  —  |

2.  1  3  35  | 2  21  323  | 0  35  2135  | 1  —  |

1.  6̣  2  23  | 1  13  212  | 0  23  1321  | 6̣  —  |
```

上例當中還有頂真手法。

又如古箏曲《漁舟唱晚》：

```
3  5  6  1̇   5      5   |

2  3  5  6   3      3   |

1  2  3  5   2      2   |

6̣  1  2  3   1      1   |

5̣  6̣  1  2   6̣     6̣  |

3̣  5̣  6̣  1   5̣     5̣  | ……
```

這一例是連降五層。

在一些較輕快昂揚的曲子裏，會採用音階遞升手法。比如《春郊試馬》：

```
0   2  | 1   2  | 3   3  |

      0   2  | 5   5  |

      0   3  | 6   6  |

      0   4  | 7   7  |

      0   5  | 1̇   1̇  |
```

外省的曲子，如較現代的《弓舞》：

第六節　音區

如本章開始所說：「聲音愈高，用的力氣愈大」。一首曲子在不同段落安排不同的音區，會有一點表情作用。

試以《紅豆曲》為例：

比較一下《紅豆曲》這三個段落的音區範圍：

首段　6 —→ i

次段　5 —→ i

三段　3 —→ 6

可見此曲的音區是不斷的向下移，情意是愈來愈低徊！

　　反之，如果是音區逐漸上移，情意便會變得愈來愈激揚。不另舉例子了。

　　值得一提，有時以不同音區的樂句並列，會起到一唱一和之類的呼應效果，仍以《青梅竹馬》為例：

譜中，第一行有六小節，前二小節處在最高音區，後四小節處在中低音區，就像是一唱一和。

　　第二行第一、第三小節處在較高音區，第二、第四小節處在較低音區，這樣的高低相間，效果同樣像是一唱一和。

第三章

折法中最常用的幾度板斧：
連珠、頂真、回文

　　在第一章中，讀者已概略認識到旋律創作中，有哪些「折」法可用。據筆者分析過一批粵曲小曲之後發現，最常用的「折法」有三項，即「連珠」、「頂真」和「回文」，尤其是前兩項，可說是曲曲皆用，用之不厭。其他較常用的「折」技，則是「當句重複」、「圍繞中心音」。

　　為甚麼在粵曲小曲旋律創作之中，「連珠」、「頂真」和「回文」這三項技巧是這樣常用呢？

　　筆者相信是跟以下現象有關：粵曲小曲在曲式上常常是相當於沒有曲式，往往是一大段過。這一點很不同西方的樂曲結構，它們往往是有明顯的重複段落，如ABA或AABA、ABAB等等，不會連續十來個樂句都仍不見段落之重複。

　　旋律結構形式是一大段過，有點像國畫中的長長畫卷，畫中事物步移景換，不斷轉出新境。可是，音樂旋律若不斷變化，沒有一時半刻的「折」回，會很難在聽者心中留印象，音調也會欠些美感。事實上，沒「折」回的旋律，結構委實太鬆散了。要消除這鬆散的弊端，「連珠」、「頂真」或有相近效果的「同頭」或「連環扣」等技法，是甚有效的，因為近距離的再現，是趁聽者記憶猶新，把印象再予即時加深。此外，這也符合

「欲道纏綿須反覆」的審美原理。

　　至於「回文」一法之常用，大抵則跟旋律線之美化有關，因為「回文」旋律線條總是很有幾何美的。

　　這裏試以古曲《餓馬搖鈴》的開始幾句為例，以期讀者有多些啟發：

以上是《餓馬搖鈴》的第一樂句，非常綿長，為能清晰顯示結構，需寫成三行。

　　樂句一開始便見回文音群「32223」及「171」，而由這八個音構成的「大珠」，在第二行便立刻再現，用的無疑就是「連珠」手法。

　　第二行也可以視為第一行的尾部大擴充：

其擴充過程中用的主要手法是「頂真」：

這樣的連續頂真，效果頗見綿延不斷。

第二樂句 $\left\{\begin{array}{l}\text{3 } \underline{2\,2\,2\,3}\ \ \underline{1\,7\,1\,2}\ \ \underline{7}\ \underline{0} \\ \text{3 } \underline{2\,2\,2\,3}\ \underline{1\,7\,1}\ \ \underline{4\,2\,4\,6}\ \underline{5\,5}\ \ \underline{5\,4\,2\,4}\ \underline{1\,1\,0} \\ \underline{2\,4}\ \underline{1\,1}\ \ \underline{1\,1}\ \underline{7}\ \underline{5\,5}\ \ \underline{0\,4}\ \text{5·}\end{array}\right.$

可以看到，第二樂句與第一樂句是「同頭」的關係。是到了 $\underline{4\ \ 2\ \ 4\ \ 5}$ $\ \underline{5}$ $\ \ \underline{5}$…
這處開始有分歧，第二樂句來到這處變成：

$\underline{4\ \ 2\ \ 4\ \ 6}$ $\ \underline{5}$ $\ \ \underline{5}$…

樂音更上揚了，意緒顯得更激動些，而接下來，仍是連串的「頂真」：

$\underline{4\ \ 2\ \ 4\ \ 6}$ $\ \underline{5}$ $\ \underline{5}$

$\underline{5\ \ 4}\ \boxed{\underline{2\ \ 4}\ \ \underline{1}\ \ \underline{1}}\ \ \ \underline{0}$

$\boxed{\underline{2\ \ 4}\ \ \underline{1}\ \ \underline{1}}$

$\underline{1\ \ 1}\ \underline{7}\ \underline{5\ \ 5}$

這「頂真」手法可謂一脈相承。值得指出的是在第一樂句中的兩個小音群：

$\underline{1\ \ 7}\ \boxed{\underline{1}\ \ \ \underline{4\ \ 2\ \ 4\ \ 5}}\ \underline{5}\ \ \underline{5}\ \ \ \boxed{\underline{5\ \ 5}\ \underline{7}\ \underline{1}\ \ \underline{1}}\ \ \ \underline{1\ \ 1}\ \underline{2}$

在第二樂句中都是以其鏡影的形態再現，即變成：

$\underline{5\ \ 4}\ \ \underline{2\ \ 4}\ \ \underline{1}$

及 $\underline{1\ \ 1}\ \underline{7}\ \underline{5}\ \underline{5}$

這樣的鏡影式再現，也略帶「回文」的意味哩。

第三樂句

這第三樂句，音走得更高，而樂意仍在轉出新境，其中卻有多串「連珠」，如「67」、「65」和「35」，復有「回文」音群及「頂真」手法之施用。

第四樂句

第四樂句出現了全曲中的最高音，至少也有「i 2」這串連珠。

第五樂句

第五樂句開始的七個音，既是回文音群，又含一小串連珠，是兩種技法之融合。「5 6 i」可視為這樂句中的另一串連珠。

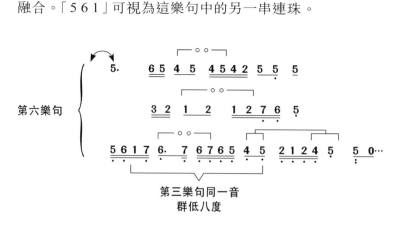

第六樂句

第三樂句同一音
群低八度

第六樂句與第五樂句是頂真關係，第六樂句內至少有四串連珠！假如是這
樣劃分：

6 5 4 5 4 5 4 2 5 5 5

3 2 1 2 1 2 7 6 5

5 6 1 7 6. 7 6 7 6 5 4 5…

也無不可，而那些連珠就更見「反覆纏綿」。值得一提，從第四樂句至第
六樂句，也構成了「圍繞中心音」的現象，所圍繞的中心音是「徵」音。

在這六個長長的樂句內，我們真是見到「連珠」、「頂真」、「回文」這
三度板斧是密密的用。容筆者誇張點說，有時可能僅用這三度板斧，就能
寫出大半首曲子來。

第 四 章

調式與調門

在「轉」法的諸多技法之中，「轉調」是比較複雜，也需要認識頗多的音樂概念，才能較好地掌握，故特設專章介紹。由於讀者對音樂知識的掌握各不同，有人掌握得多些，有人掌握得少些。本書的假定對象是對音樂理論已有基本的認識，所以不會談過於ABC的基本東西，期讀者明鑑。

中國民間音樂裏的旋律寫作，在「轉調」方面可有兩大方向，一是調式的轉變，一是調高（或稱「調門」）的轉變。粵曲小曲之轉調，也不離這兩大方向。關於調式，亦有學者認為，中國傳統音樂並無調式觀念，這調式觀念是近代的音樂學者以西方樂理強解中國音樂而衍生出來的，讀者對此也宜注意。這或者是錯有錯着，現今我們借用調式觀念來創作，旋律音樂色彩是大大豐富，不該因噎廢食。

第一節　**調式簡介**

中國傳統音樂的旋律以五聲音階最突出，所以調式也就有五個，分別以宮、商、角、徵、羽五個「階名」來命名。

因此，凡說到「宮調式」，是說某曲調以「宮」音（相當於簡譜的1）為「調頭」，即以1為音主，曲調一般最後須落在這1音（或是它的各種八度

音），才感圓滿結束。比如《月圓曲》，最後一句是：

$$1 \quad - \quad \underline{6\ 1} \mid 5 \quad - \quad \underline{3\ 2} \mid 1 \quad - \quad - \mid 1 \quad - \quad - \parallel$$

恰是在「宮」音上結束，故這首曲子可視為「宮調式」。

由此類推：

「商調式」是以2為音主，曲調一般最後須落在這2音（或是它的各種八度音），才感圓滿結束。

「角調式」是以3為音主，……

「徵調式」是以5為音主，……

「羽調式」是以6為音主，……

在粵曲小曲而言，宮調式和徵調式較常用，羽調式和商調式用得較少，角調式則基本不用。

五種調式，色彩各有差別，可見表4A：

表 4A

調式	音主	色彩傾向
宮調式 （略似西樂的大調）	1	明亮
商調式	2	明暗之間
角調式	3	暗淡
徵調式	5	明亮
羽調式 （略似西樂的小調）	6	暗淡

要是以五度相生之關係排列，應更易記：

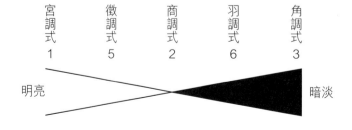

48

當然，這些色彩關係不是絕對的，很多時，使用羽調式也可以表現很輕快以至很雄渾的樂意的。

第二節　調式的音主、支持音及導音

為了體現調式音主（或叫主音）的重要角色，它常出現在：

（i）樂段的終止音；

（ii）樂段的起始音；

（iii）樂段的骨幹音。

也因此，音主常常以（i）較長時值、（ii）較強位置、（iii）較多次數，出現在旋律中。可是，僅是不斷強調「音主」，未免單調乏味，所以除了「音主」，音樂旋律尚須有「調式音主」的「支持音」，它通常是音主的上、下方五度音，這類「支持音」也常是樂句的終止音、起始音，處在較強的拍位、較長的時值。

表 4B　調式的支持音（能使調式穩定之要素）

下方支持音（下屬音）	音主	上方支持音（屬音）
（4̣）	1	5
1	5	2̇
5̣	2	6
2	6	3
6̣	3	（7）

　　一般地，表4B中的上方支持音會比下方支持音有更強的支持力。宮、角兩個調式的支持音並不齊全（因為4和7並非五聲音階的「正音」（參看本章末的詮釋），難作支持音）。在這兩種調式，一旦過於重用僅有的那個支持音，勢必弱化本調式，滲入另一調式，尤其是角調式，一旦多用了羽音，音調便像羽調式多於像角調式。所以，在近代的中國民間音樂中，

角調式很罕見。

為何調式的「支持音」總是音主的上、下方五度音，而不是別的音？只因為它們是從最遠的音程來支持音主（六、七度音對於音主，實際是轉了位的二、三度關係，並非最遠）。

由於調式的上方五度音有更大的支持力，有更強的鞏固作用；所以很多上、下句型的民間曲調，上句句尾一般總是落在屬音，下句句尾則落在音主上。

當一個調式缺少支持音，用鄰近的「正音」來替代，是折衷辦法。例如宮調式缺下屬音，便常以三度音（這裏是就宮調式來説，也就是3音），稱為「半支持音」。至於角調式，其「半支持音」卻是1音。

除了「支持音」，從「導音」進行到音主，也能明確調式。「導音」是指主音上方或下方的鄰音，如表4C：

<div align="center">表 4C</div>

上導音	音主	下導音
2	1	$\overset{\cdot}{6}$
6	5	3
3	2	1
$\overset{\cdot}{1}$	6	5
5	3	2

「導音」可以直接進行到音主，也可以間接地進行到主音，即先進行至其他的「正音」，再跳到音主去。在特定的旋律中，也會出現小二度的下導音，如：

$^{\#}5 \longrightarrow 6$

$^{\#}1 \longrightarrow 2$

$7 \longrightarrow \dot{1}$

説來，在一個八度內的五聲音階的音，包括第一個音的高八度在內，剛好可以對分為每三個音一組，構成不同的方向進行到音主的「三音組」基本

音調：

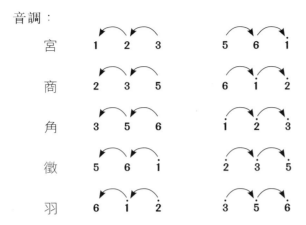

這些「三音組」歸納起來只有三種：

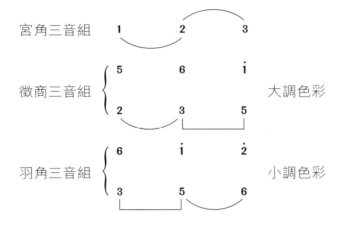

以「導音」先逆向進行至鄰近的「正音」再跳回到音主，聯繫會較隱閉：

宮	2	3	1		6	5	i
商	3	5	2		i	6	2̇
角	5	6	3		2	1	3
徵	6	i	5		3	2	5
羽	i	2̇	6		5	3	6

歸納了這些規律，環繞着屬音或下屬音所構成的音調，也是調式中的基本音調。因此，環繞着主音、屬音、下屬音構成的基本音調，便規定了各個正音走向的邏輯關係：

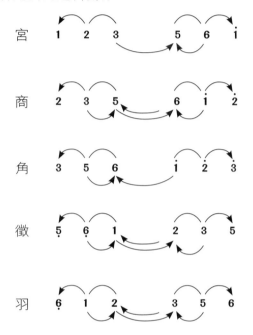

補充一句：調式中支柱音及音主之間的跳進，自然也屬基本音調範疇！如羽調式中，3 6，2 6，6 2就是支柱音與音主之間的跳進。

（註：本節所說的「正音」是指1、2、3、5、6這五個音，「正音」就是五聲音階正常使用的音。相對而言，4和7則稱為「偏音」。）

第三節　中國民間音樂裏的轉調技法（之一）：壓上、忘工

中國民間音樂裏的轉調技法，非常豐富。從最簡單的說起，有「壓上」和「忘工」兩種十分常見的改變調高方法。

壓上：「上」就是工尺譜的「上」音，「壓上」就是把「上」音壓制起來

不許它出現之意。具體方法是有關的五聲音階旋律中，不再用1及其各個八度音，卻使用7及其各個八度音，並且當「正音」使用。

忘工：「忘工」又喚作「絕工」、「隔凡（反）」、「凡（反）忘工」等。「工」、「凡（反）」就是工尺譜中的「工」、「凡（反）」音，「忘工」是把「工」音忘記之意。具體的方法是有關的五聲音階旋律中不再用3及其各個八度音，卻使用4及其各個八度音，並且當「正音」使用。

現在以《蘇武牧羊》為例作説明，一般我們所見的曲譜如下：

譜 4.1　　2/4　F調　蘇武牧羊

5 1 | 2̱5̱ 4̱2̱ | 1 － | 1̱̇2̱̇ 1̱̇6̱ | 5 － | 4̱̇.2̱ 4̱6̱ | 5 － | 1̱̇6̱ 5 |

⑤

4̱6̱ 5 | 2̱5̱ 4̱2̱ | 1 － | 2̱2̱ 2̱6̱ | 5. 3 | 2̱3̱2̱1̱ 6̱5̱6̱ | 1 － | 5̱5̱ 6̱1̇ |

⑩　　　　　　　　　　　　　　　　　　　　　　　⑮

3 － | 5̱.3̱ 2̱3̱5̱ | 1 － | 1̱.2̱ 4̱4̱ | 2̱4̱ 2̱1̱ | 6̱1̱ 2̱4̱ | 1 － ‖

⑳

這首《蘇武牧羊》頭十一小節4音不斷出現，有時甚至處在強拍位置，如第六小節及第九小節。曲調的最後四小節，4音也是不斷出現。不僅這樣，這頭十一小節及末四小節之中，還沒有3音出現，這情況正是「忘工」。

我們可以借助音列來分析，應會更清楚：

音列分析一

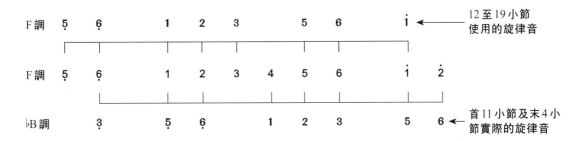

F調	5̣	6̣		1	2	3		5	6		1̇	← 12至19小節使用的旋律音	
F調	5̣	6̣		1	2	3	4	5	6		1̇	2̇	
♭B調		3̣		5̣	6̣		1	2	3		5	6	← 首11小節及末4小節實際的旋律音

換言之，譜4.1中的《蘇武牧羊》，是採用相對固定唱名的方法來記譜的，實際上並非整首歌曲是F調，應是一頭一尾是♭B調，只有12至19小節是F調而已。

　　《蘇武牧羊》如改用首調唱名法記譜，會變成如下的樣子：

譜 4.2　♭B調　2/4　《蘇武牧羊》

從中可見到，當採用首調唱名來記這個歌調，會全部變成由「純五聲音階」構成的。

　　又假如，《蘇武牧羊》改用♭B調來作相對固定唱名法記譜，則會變成如下的樣子：

譜 4.3　♭B調　2/4　《蘇武牧羊》

這時候，會見到第十二至第十九小節的旋律有7音，沒有1音，這情況就是前文説的「壓上」。

以音列來分析這個純用♭B調來作相對固定唱名法記的譜，結果如下：

音列分析二

♭B調	3̣		5̣	6̣		1	2	3		5	6 ← 首11小節及最後 4小節使用的音

♭B調　2̣　3̣　　5̣　6̣　7̣　1　2　3　　5　6

F調　5̣　6̣　　1　2　3　　5　6　i ← 12至19小節實際 的旋律音

「忘工」和「壓上」，實際上是使用了相對固定唱名法記譜，暗中達到改變調高的效果。巧妙的是這種轉調方法，轉到新調後的旋律實際上所用的仍是五聲音階。民間樂人能發現這種現象並有意識運用它，委實很有智慧。

據中國民間音樂的理論，以「忘工」的手法從本調轉到新調（以西洋樂理的概念而言是轉到下屬調），其音樂情感色彩會比本調開揚。相反，以「壓上」的手法從本調轉到新調（以西洋樂理的概念而言是轉到屬調），其音樂情感色彩會比本調壓抑。筆者喜歡以「壓屈忘揚」四個字來記住這兩種截然不同的轉調效果。不過，很多時更須看轉調後的調式變化而定，參見第四節。

而證諸上文的譜4.1和譜4.3，在譜4.1中，第十一小節至第十九小節這小段落，其情感確不及其他採用了「忘工」手法段落的開揚。在譜4.3中，變成是在第十一小節至第十九小節採用了「壓上」手法，那情感色彩確是比譜中的本調壓抑的。

「壓屈忘揚」，學術一點的説法是「變宮為角成屈調」和「清角為宮成揚調」。「變宮為角」意謂本調的7（變宮）音作為新調的3音；「清角為宮」意謂本調的4（清角）音作為新調的1音。

　　說來，這種調性上的感知，跟西方是相反的。

　　「變宮為角」（前7＝後3），是轉到「屬」調上，西方理論認為這是轉到開揚的調門去。「清角為宮」（前4＝後1），是轉到「下屬」調，西方理論認為這是轉到較抑鬱的調門去。這感知何以截然相反的呢？

　　原來，西洋音樂裏，轉到屬調是通過升4音來轉的：

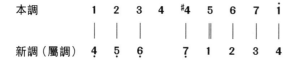

由於是向上升了半個音，是「揚」了上去，所以感覺上是開朗明亮的。轉到下屬調時，是通過降7音來轉的：

本調	1	2	3	4	5	6	♭7	7	i
新調（下屬調）	5̣	6̣	7̣	1	2	3	4		5

由於是向下降了半音，就是「壓抑」了，所以感覺是黯淡憂鬱的。

　　中國民間音樂卻不是這樣，轉入屬調是用「壓上」的方法，由於「宮音」被降低了半個音成為「變宮」，即委屈了半音，所以感覺上是較抑鬱的。反之，轉入下屬調，是用「忘工」的方法，是使本調的「清角」音變成新調的「宮」音，因為「角」音升高了半音成為「清角」，即上揚了半音，故此感覺上是較明亮的。

　　換個角度來看，中國音樂旋律常以五聲音階為主，從本調轉到屬調，西樂中賴以揚上去的升4音，是新調的7音，在中國五聲音階旋律裏是「偏音」，即很不重要的音，所以沒法起到「揚上去」的作用。從本調轉至下屬調，西樂中感到是被壓下去的降7音，是新調的4音，這在中國五聲音階旋律裏，同樣是「偏音」，並不重要，因而並沒法起到「壓下去」的作用。這至少説明，西樂轉到屬調及下屬調所產生的情感效果，難以在中國的五聲音階旋律之中起同樣的作用。

下表是本節的歸納總結：

手法名稱	具體方法	所重用的偏音相當於新調的……	所轉到之調	表情效果
壓上	以 7̣ 代 1 不再用 1 偏音 7̣ 變成正音	7̣ 音相當於新調的 3	屬調	比本調抑鬱（屈）
忘工	以 4 代 3 不再用 3 偏音 4 變成正音	4 音相當於新調的 1	下屬調	比本調開揚

（註：民間音樂的具體實踐，會更靈活更複雜，「壓上」的時候可以仍見「上」，「忘工」的時候亦可以仍見「工」。）

第四節　中國民間音樂裏的轉調技法（之二）：借、賃

除了「壓上」和「忘工」，中國民間音樂藝人還有一套「借」與「賃」的方法來轉調。

「借」又分「單借」、「雙借」、「三借」、「四借」。

「賃」又分「單賃」、「雙賃」、「三賃」、「四賃」。

「借」與「賃」之間有如下關係：

單借＝（四賃）
雙借＝三賃
三借＝雙賃
（四借）＝單賃

所以民間藝人最多以三借、三賃為限，不作四借、四賃。「借」與「賃」的具體方法，參見以下兩個表：

表 4D

單借	1 換為 7̣，不再見 1
雙借	1 換為 7̣，不再見 1 5 換為 ♯4，不再見 5
三借	1 換為 7̣，不再見 1 5 換為 ♯4，不再見 5 2 換為 ♯1，不再見 2
四借	1 換為 7̣，不再見 1 5 換為 ♯4，不再見 5 2 換為 ♯1，不再見 2 6 換為 ♯5，不再見 6
單賃	3 換為 4，不再見 3
雙賃	3 換為 4，不再見 3 6 換為 ♭7，不再見 6
三賃	3 換為 4，不再見 3 6 換為 ♭7，不再見 6 2 換為 ♭3，不再見 2
四賃	3 換為 4，不再見 3 6 換為 ♭7，不再見 6 2 換為 ♭3，不再見 2 5 換為 ♭6，不再見 5

　　從表中可見，「借」是以下方低一律的音取代本律，故又稱「下借」；「賃」是以上方高一律的音取代本律，故又稱「上賃」。此外，不難明白，「單借」亦即「壓上」，「單賃」亦即「忘工」。

　　下面用同一曲調來說明各種「借」與「賃」的實際做（變奏）法：

基本曲調如下：

1= C　2/4

3　3　　5　3 2 ┃ 1　3　　2　　　┃ 5　3 2　1 <u>6</u>　┃ 2　　—　　　┃

（《採茶撲蝶》片段）

下借

單借

3　3　　5　3 2 ┃ 7̣　3　　2　　　┃ 5　3 2　7̣ 6̣　┃ 2　　—　　　┃

實際是從 C 調轉到 G 調，旋律變成：

1= G　2/4

6　6　　1̇　6 5 ┃ 3　6　　5　　　┃ 1̇　6 5　3 2　┃ 5　　—　　　┃

雙借

3　3　　#4　3 2 ┃ 7　3　　2　　　┃ #4　3 2　7 6̣　┃ 2　　—　　　┃

實際上是從 C 調轉到 D 調，旋律變成：

1= D　2/4

2　2　　3　2 1 ┃ 6̣　2　　1　　　┃ 3　2 1　6̣ 5̣　┃ 1　　—　　　┃

三借

3　3　　#4　3 #1 ┃ 7　3　　#1　　┃ #4　3 #1　7 6̣　┃ #1　　—　　┃

實際上是從 C 調轉到 A 調，旋律變成：

1= A　2/4

5　5　　6　5 3 ┃ 2　5　　3　　　┃ 6　5 3　2 1　┃ 3　　—　　　┃

四借

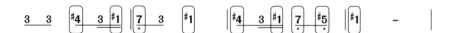

實際上是從 C 調轉到 E 調，旋律變成：

1＝E 2/4

$$\underline{1\ \ 1}\quad \underline{2\ \ \underline{1\ 6}}\ |\ \underline{\underset{\cdot}{5}\ \ 1}\quad \underset{\cdot}{6}\quad |\ \underline{2\ \ \underline{1\ 6}}\ \underline{\underset{\cdot}{5}\ \ 3}\ |\ \underset{\cdot}{6}\quad -\quad |$$

上賃

單賃

$$\boxed{\underline{4\ \ 4}}\quad 5\ \boxed{\underline{4\ 2}}\ |\ \boxed{\underline{1}\quad \underline{4}}\quad 2\quad |\ 5\ \boxed{\underline{4\ 2}}\ \underline{1\ \ \underset{\cdot}{6}}\ |\ 2\quad -\quad |$$

實際是從 C 調轉到 F 調，旋律變成：

1＝F 2/4

$$\underline{1\ \ 1}\quad \underline{2\ \ \underline{1\ 6}}\ |\ \underline{\underset{\cdot}{5}\ \ 1}\quad \underset{\cdot}{6}\quad |\ \underline{2\ \ \underline{1\ 6}}\ \underline{\underset{\cdot}{5}\ \ 3}\ |\ \underset{\cdot}{6}\quad -\quad |$$

於此可見實際旋律跟「四借」一樣，但調高不同。

雙賃

實際上是從 C 調轉到 ♭B 調，旋律變成：

1＝♭B 2/4

$$\underline{5\ \ 5}\quad \underline{6\ \ \underline{5\ 3}}\ |\ \underline{2\ \ 5}\quad 3\quad |\ \underline{6\ \ \underline{5\ 3}}\ \underline{2\ \ 1}\ |\ 3\quad -\quad |$$

於此可見實際旋律跟「三借」一樣，但調高不同。

三賃

4 4　5 4 ♭3｜1 4　♭3　｜5 4 ♭3 1 ♭7̣ ｜♭3　－　｜

實際上是從 C 調轉到 ♭E 調，旋律變成：

1 = ♭E　2/4

2 2　3 2 1｜6̣ 2　1　｜3 2 1 6̣ 5̣｜1　－　｜

於此可見實際旋律跟「雙借」一樣，但調高不同。

四賃

4 4　♭6 4 ♭3｜1 4　♭3　｜♭6 4 ♭3 1 ♭7̣ ｜♭3　－　｜

實際上是從 C 調轉到 ♭A 調，旋律變成：

1 = ♭A　2/4

6 6　1̇ 6 5｜3 6　5　｜1̇ 6 5 3 2｜5　－　｜

於此可見實際旋律跟「單借」一樣，但調高不同。

總結起來，有以下的規律：

表 4E　借、賃後調式變化表

		宮	商	角	徵	羽
單借	四賃	角	徵	羽	宮	商
雙借	三賃	羽	宮	商	角	徵
三借	雙賃	商	角	徵	羽	宮
四借	單賃	徵	羽	宮	商	角

在民間音樂中，民間藝人在即興演奏時，常使用「借」與「賃」的方法，即興轉調變奏，使旋律的調性色彩不斷產生變化，變幻無窮。事實

上，從上面的具體例子呈示可知，用這些方法即興變調，不但調高改變了，旋律形態和調式也改變了！民間音樂藝人也認識到：「有些曲子借字後比原曲好聽，可也有比原來難聽的。」因此，在即興演奏時，借字總會結合加花手法，以取得較美滿的效果。

「借」與「賃」這兩種轉調方法，有一種説法謂，調性的情感色彩是愈「借」愈「屈」，愈「賃」愈「揚」，即相對於本調，「單借」會較抑鬱，「雙借」又比「單借」抑鬱些……反過來，「單賃」會比本調開揚，「雙賃」又比「單賃」開揚些……

這説法應該有一個前提，那就是轉到新調後，旋律的調式仍跟之前本調旋律的調式相同，這才會愈「借」愈「屈」，愈「賃」愈「揚」。比如本調的旋律是徵調式的，「單借」後的旋律仍維持用徵調式（據表4E，此時譜面上是以商音為調式音主），這時候，新調應比本調抑鬱。

以下舉一個具體譜例來説明一下實際的調性色彩變化。譜例是取自北方的樂曲《江河水》，它也有用作粵曲小曲的。

《江河水》

這《江河水》樂譜是以相對固定唱名方式記寫的，由是見到，表面上它一直是維持在「羽調式」上，但實際上並非如此。

從第四小節最尾一拍開始至第十六小節，是以「雙借」方式轉調，即「1換為7，不再見1；5換為♯4，不再見5」，這樣，據表4E可知，在調式上其實已由羽調式變為徵調式。這徵調式的情感色彩比羽調式明亮得多，所以，雖是以「雙借」方式轉調，調性卻並不因而抑鬱，反而是明亮了。曲譜中第十三至第十五小節，有部分曲調片段是變成「單借」，而第十七小節至最後的第廿二小節，更明顯是以「單借」轉調，即「1換為7，不再見1」。據表4E，這段旋律也不是羽調式，實際上是變了「商調式」。其情感色彩仍比羽調式稍明亮些哩。

可見，調門轉換後，調式若也有轉換，則後者更能主導情感色彩的明暗變化，這是必須知道及注意的。

接下來，須說說粵樂或粵曲中，正線音階轉乙反音階與「雙賃」轉調手法的異同。

粵樂粵曲之中，正線音階一般是徵調式的，而從正線轉到乙反音階，調式的音主看來乃是「徵」音，但實際上已變成滿帶羽調的愁苦色彩的。

正線轉乙反，方式是：

<p style="text-align:center">3換為[↑]4，不再見3；6換為[↓]7，不再見6</p>

這裏[↑]4和[↓]7是粵樂粵曲採用的特殊音準，即[↑]4的音高介乎4與♯4之間，[↓]7的音高介乎♭7與7之間。這與前文說的「雙賃」：

<p style="text-align:center">3換為4，不再見3；6換為♭7，不再見6</p>

兩者的方式十分相似，可是音準上卻是有微微的差別，這是不能不注意的。但我們也可發現，據表4E，「雙賃」確也恰是會把徵調式曲調自然地改變成羽調式，然而乙反線的愁苦味看來比一般羽調式更甚。

關於粵曲粵樂的乙、反二音的音準，也值得我們仔細留意。這裏試以粵樂《雙聲恨》為例來說明。

《雙聲恨》

在這個曲譜片段裏，從第一至第十七小節是乙反線，第十八小節曲調開始轉回正線，但當中第二十小節第四拍至第二十六小節第二拍，是採用「壓上」手法稍作離調。由於這樣離調，重點是「變宮為角」，7音成為新調的3音，這情況下，7音的音準應是據五度相生律生成的那種，或是以十二平均律生成的那種，而不宜是介乎♭7與7之間的↓7。

換句話說，很多時候，一首粵樂之中的4音與7音，音準不是一成不變的，當曲調有以「壓上」或「忘工」等手法來轉調的部分，音準宜靠近十二平均律。也可以說，有時在一首粵樂中，乙反二音有兩種音準。

第五節　**其他變調現象**

4.5.1 調式交替

這是指一個曲調內含有不止一個調式。粵樂及粵曲小曲中較少見這種例子，這兒以外省的民間樂曲《紫竹調》為例：

它的前15小節，宮調式的感覺強烈，但曲子在第十六小節至最後的第廿五小節，羽調式的感覺變得顯著，所以，我們會說《紫竹調》是宮和羽的調式交替。

4.5.2 調式游移

有些曲調，由於旋律中五聲音階的五個正音並不齊全，尤其是缺少了角音（3音）的時候，宮音難確認，於是調式就變得模棱兩可。

曲例一

這個曲調，因缺少了3音，宮音不確定，似乎也可記成：

那麼，這個曲調到底是徵調式還是商調式的呢？為此，民間藝人有一個約定俗成的規矩，當調式不確定，記譜時一定要「亮出宮音（即1）」為

原則！所以，曲例一是應該記成 1 6̣ 5̣　│ 1 2̂⋯⋯ 為宜。

　　除了正音不齊全，下述的幾種情況，也可導致調式游移：

(a) 支持音缺少或不明確（強調偏音）。

(b) 因模進或曲折的級進削弱支柱音的作用。

(c) 曲式，句法結構的影響。

這些情況比較繁瑣和深奧，這裏不擬詳說。

4.5.3 調對置

　　這些是來自西洋樂的技法，在粵樂和粵曲小曲之中是很難找到明顯的例子的。

　　由於調對置能頗有效描繪頂嘴、爭拗的情景，在某些中國色彩濃烈的粵語流行曲中，倒也可以找到例子。比如鄭少秋、關菊英合唱的《戲鳳》，其前奏是：

7　2̇　7̇2̇76 │5　2　5　－ │7　2̇　7̇2̇76 │5　2　5　－ │

0　1̇　4　3　2　3　5　│2̇·　1̇　7　6　5　　　－　‖

這六小節的前奏，前四小節是兩個相同的樂句，而且容易看出是「壓上」，即是相當於宮音上移了純五度的：

3　5　35　32 │1　5̣　1　－ │3　5　35　32 │1　5̣　1　－ │

　　所以，在這短短的六小節中，便出現了兩個調門的對置，而這個前奏聽來也真像一對戀人在打情罵俏。

　　在另一首鄭少秋和關菊英合唱的《扮皇帝》，有這樣的段落：

D調

5·　5̣　2̇2̇　1̇7̇1̇ │0　2　4　5·　6̣5 │5·　5̣　2̇2̇　1̇7̇1̇ │

$$0\ 5\ \underline{2}\ \underline{4.}\ \underline{5}\ 4\ |\ \underline{2}\ 5\ \underline{2}\ \underline{1}\ \underline{3}\ \underline{5}\ |\ 1\ -\ \underline{0}\ \underline{7}\ 1\ |\ \underline{2}\ \underline{1}\ 2\ \underline{0}\ \underline{4}\ 2\ |$$

$$\underline{4}\ \ \underline{5}\ \ \overset{\frown}{6}\ \ -\ \ -\ \|$$

這段鬥嘴，女聲唱的曲調明顯是「忘工」，實際上是各唱一個調：

（男）D調　　　　　　　　　　　　　　　　　　**（女）G調**

$$\underline{5.}\ \ \underline{5}\ \underline{\dot{2}}\ \dot{2}\ \ \dot{1}\ 7\ \dot{1}$$ 　　　　　$$\underline{0}\ \underline{6}\ \ \ 1\ \ \underline{2.}\ \ \underline{3}\ 2$$

$$\underline{5.}\ \ \underline{5}\ \underline{\dot{2}}\ \dot{2}\ \ \dot{1}\ 7\ \dot{1}$$ 　　　　　$$\underline{0}\ 2\ \ \ \underline{6}\ \underline{1.}\ \underline{2}\ \ \ 1$$

$$\underline{2}\ 5\ \underline{2}\ \underline{1}\ \underline{3}\ \underline{5}\ |\ 1\ -\ \underline{0}\ \underline{7}\ 1\ |\ \underline{2}\ \underline{1}\ 2$$ 　　　$$\underline{0}\ 1\ \ \ \underline{6}\ |\ \underline{1}\ \underline{2}\ \ \overset{\frown}{3}\ -\ -$$

相信，在創作粵樂或粵曲小曲時，也說不定可用上「調對置」的技法。

4.5.4 離調

在一個樂段裏，短暫地轉調後，又轉回原調去，我們稱為「離調」或「暫離調」。這種轉調方式是頗常見的。下面以從近代電影歌曲借作粵曲小曲的《木蘭從軍》（原名《月亮在那裏》）為例：

$$\boxed{4}$$

$$\underline{2.}\ \underline{1}\ \underline{2}\ \underline{3}\ 2\ -\ |\ \underline{2.}\ \underline{1}\ \underline{2}\ 5\ \underline{6.}\ \ \underline{03}\ |\ \underline{2.}\ \underline{3}\ \underline{1}\ \underline{6}\ \underline{1}\ 2\ -\ |\ \underline{1.}\ \underline{2}\ \underline{6}\ \underline{1}\ \underline{6}\ \underline{5}\ -\ |$$

$$\boxed{8}$$

$$\underline{6.}\ \underline{1}\ \underline{5}\ \underline{6}\ \underline{1}\ 2\ \underline{6}\ |\ \underline{5.}\ \underline{4}\ \underline{2}\ \underline{4}\ \underline{5}\ -\ |\ \underline{2.}\ \underline{3}\ \underline{1}\ 2\ \underline{3}\ 5\ 3\ |\ \underline{2.}\ \underline{1}\ \underline{6}\ \underline{1}\ 2\ -\ |$$

$$\boxed{12}$$

$$\underline{2}\ \underline{5}\ \ \underline{4}\ \underline{5}\ \underline{6}\ |\ \underline{5}\ \underline{4}\ \underline{5}\ \underline{6}\ 1\ -\ |\ \underline{2.}\ \underline{3}\ \underline{2}\ \underline{1}\ \underline{6}\ \underline{03}\ \underline{23}\ |\ \underline{1}\ \underline{2}\ \underline{1}\ \underline{6}\ \underline{5}\ -\ \|$$

在這只有短短十二小節的歌調裏，第六小節及第九至第十小節都以「忘工」方法離調，第六小節的實際效果是 2· 1̲ 6̣ 1̲ 2 - ｜，而第九至第十小節的實際效果乃是 6̣ 2 1̲ 2̲ 3 ｜2̲ 1̲ 2̲ 3̲ 5 - ｜。這樣的臨時離調，可使旋律的調性色彩變得豐富。

<p style="text-align:center">*　　*　　*</p>

　　轉調的技法，自然遠不止上文介紹的那些，這兒但求讓讀者舉一反三。本章內容主要參考下列幾本書以及雜誌文章來寫成：

1.《音樂的實用知識》，薛良等編，中國文聯，1993年6月初版。

2.《中國民族基本樂理》，杜亞雄編，中國文聯，1995年10月初版。

3.《漢族調式及其和聲》（修訂版），黎英海著，上海音樂，2001年4月初版。

4.《五聲性調式及和聲手法》，張肖虎著，人民音樂，1997年10月四版。

5.〈京劇《紅燈記》音樂的情感描繪〉，劉正維撰文，刊於《中國音樂》季刊2013年第一期。

第 五 章

「詞化小曲」作法探討

　　本書開宗明義，探討粵曲小曲的作法。而如前言所指出，粵曲小曲有「樂化小曲」及「詞化小曲」兩大類。「樂化小曲」亦即傳統那種粵樂，這種粵樂的創作，屬憑空構想，結構也十分隨意，就像寫現代的中文新詩般。這對初嘗試粵樂寫作的朋友來說，可能感到有點不着邊際，無所適從。故此，筆者認為，初嘗試創作粵曲小曲，宜從「詞化小曲」入手，待有一定的經驗和把握，才去試寫「樂化小曲」，那應該更能得心應手。

　　當然，創作「詞化小曲」亦非易事，尤其多了一大堆關於詞曲配合的技術要求，其繁其雜可能使人望而生畏。然而，創作「詞化小曲」畢竟有「詞」作憑藉，不至於無邊無際無所憑藉。至少「詞」從何來也大可不必擔心，縱無今人寫的詞章可譜，卻有無窮的古典詩歌作資源，取之不絕。以筆者個人的經驗，宋詞及其後的元、明、清詞，以及好些元曲的小令作品，都很適合譜成粵調小曲。

第一節　關於宋詞的詞調（詞牌）

　　筆者既然鼓勵讀者拿宋詞作品來試譜成粵調小曲，這裏且先介紹一些關於宋詞詞調（詞牌）的知識。

現今要用詞牌填詞，自然須要依據詞譜上的平仄格式來填寫，有個別的詞牌甚至可能須依四聲。這樣，倒會造成錯覺，讓人們以為在古代，一個詞牌就是一個曲調，只是那些曲調絕大部分都失傳了。但這只是錯覺。

據已故的當代學者鄭孟津（1913-2009）在《詞曲通解》（上海古籍出版社，2014年11月初版）中的一篇「《詞源解箋》序之二」，有很清楚的闡說：

> 「詞調」是一種規範化的「牌子歌曲」，具有一般歌曲所沒有的「定律」、「定腔」，以及一個標誌定律定腔的「牌名」，故近代學者又把它叫做「詞牌」。牌名是標誌着「基本曲調」的定律定腔的，不同的牌名有不同的「腔律」。（頁438）

> 詞調雖只憑一腔以應多用，然腔韻並非千篇一律，單調呆板，毫無變化。它們在實踐中卻能夠出人意料地表達悲哀歡樂兩種完全相反的感情。因為詞腔取決於具體的「詞作」，故《詞源》論「音譜」有「以詞定聲」的闡述。詞作的「聲」即聲譜。亦即音譜、腔譜。聲譜是一種比較粗疏的旋律格架，要依具體的歌詞，才獲得實演的聲情──詞腔。（頁444）

在同一篇序文裏，鄭氏還説到「腔格」傳授：

> 詞腔的腔格是一種樸素的「旋律骨架」，倚歌詞的音律依腔格（音譜板眼）度曲行腔，所得的演唱效果叫「詞腔」，也叫「均」（去聲）。腔格是由歌者師徒輾轉傳授的，名妓如秦若蘭、李師師、家姬如朝雲、蘋紅，都是由師傅口傳面授，輩輩不絕。（頁440）

另一位當代學者洛地，亦認為宋詞是「以文化樂」，是「依字聲而行腔」。他在《詞樂曲唱》（人民音樂出版社，1995年8月初版）曾認為：

> 然而，設若認為柳永的詞作詞調都有樂譜，「井水飲處，即能歌柳詞也」就「歌」着全國一致的唱譜，就像今日全國唱

《東方紅》都唱着一致的唱譜，那是不能想像的。那時既無完備的記譜手段，更無如此傳遞手段，更無從西北到東南統一的語音，但是「凡是井水處，即歌柳詞」，這是怎麼回事呢？

我以為，可以以柳永詞為轉折點，「以文化樂」，「依字聲行腔」的唱在律詞中開始全面奪了「以樂傳辭」之席的轉折點。

......

「井水飲處，即歌柳詞」，只要得到柳永所作的（律）詞，便可據文體體式「按節而歌」，其旋律則「以字聲行腔」唱（或「吟詠」去便是；至於唱的具體樂音行腔及美聽與否，則是因人而異的。唯其如此，唯識字知樂者（如上等歌妓）才能「善唱慢詞」。（頁 257、259）

如此看來，詞調（詞牌）的「腔格」就跟我們粵曲中那些梆黃體系中的諸般格式如「長句二黃」、「反線中板」等等頗有相似處。

比如說，歌者只要熟知「反線中板」的腔格，往往就可以見到曲詞就知道怎樣去唱，不需曲譜。宋代時候的詞調，情況大抵亦是近似的。但畢竟那些「腔格」都失傳了。

故此，今天譜宋詞，同是《水調歌頭》詞調，因着詞的不同，就只能譜成完全不同的曲調。例如，蘇東坡填《水調歌頭》，既填了一首：「明月幾時有，把酒問青天」，又填過「落日繡簾捲，亭下水連空」把這兩首《水調歌頭》譜為粵調，那是難有甚麼共同腔格可找到的（雖然古代曾有，卻失傳了，我們再無法知道其共同腔格是怎樣的），只能譜成兩首音調完全不同的歌曲。

第二節　叶音與詞曲句逗關係

把歌詞或古典詩詞譜為粵語歌，首要注意的肯定是叶音問題，也就是

粵語口語所謂的「啱音」問題。

其實，不管是據詞譜曲還是依曲填詞，啱音與否的問題，都是那些。假如讀者「啱音」問題尚未有清晰的認識，建議先多拿些現代曲調來填詞，看看對「啱音」問題是否能掌握。

關於協音的技巧，筆者的拙著《粵語歌詞創作談》有詳盡的介紹，讀者可以參看。也由於這樣，本書不會再重複介紹。不過，拙著《粵語歌詞創作談》所預計的讀者對象是流行歌詞創作愛好者，這跟粵曲小曲的創作卻頗有些分別，比如，流行歌詞如今一般傾向一字一音，不拖腔。但粵曲小曲卻不同，可以一字唱幾個音，甚至也允許一個字拖唱很多個音。故此，在「詞化小曲」這類粵曲小曲創作中，詞曲句逗關係可以有很多的變化。

這裏想到于會泳著的《詞腔關係研究》（中央音樂學院出版社，2008年5月初版）一書中說到的「腔詞節奏段落關係」，當中有所謂「破句」，于氏謂：

> 唱腔中的「破句」是指這樣一種不良現象：唱腔節奏段落（樂逗、樂型）將唱詞句式中一個或幾個詞逗拆破，因而破壞了原來的頓逗節奏組織，而形成不符合原來意義和語法結構的另種頓逗節奏組織，其結果，使聽不明其原意或誤聽為他種意思。

于會泳說的「破句」，是北方戲曲中不時出現的毛病。但「詞化小曲」中，卻向來罕見有這種毛病，一般詞逗與樂逗都有很好的配合。但說到「破句」，有時用得好，也可以有很優良的效果的。不過，這處所說的「破句」，意思上與于會泳說的是有點分別的。

試舉著名的「詞化小曲」《荷花香》（原名《銀塘吐艷》）為例：

這兩行譜例，第一行詞句在「吐艷」和「滿銀塘」之間「破開」了，加進了四拍半的過門，這樣，「吐艷」的「艷」字無疑像給延長了，在聽者腦中若有若無的縈繞不去，直至「滿」字唱出。實在第一行這種「破句」是很罕見的，而譜曲人卻是很巧妙地用上了。第二行的「破開」方式又不同，是在「明月」和「留天上」之間加進個嘆詞「啊」，並在歌曲最高音處拖唱五個音，這樣處理，倒使聽眾感到「心」兒真的飛到高高的天上去。

這兩個「破句」例子，值得我們細味和借鏡。

第三節　譜詞時粵語入聲字之彈性

粵語入聲字，特點是音節短促，沒有尾音，此外，粵語的四個基本音高：「三四二〇」（相關的知識，請參閱拙著《粵語歌詞創作談》），入聲字只有「三四二」這三個，即陰入、中入、陽入，卻沒有「〇」這一級最低的音高。

正因為有這些特點，在譜詞章的時候，稍壓縮或增大有關的音程，仍能叶音，不易唱倒。故此，可以使音調的選擇更富彈性。且以筆者一些個人的創作為例子，予以闡明：

例 5.3.1

與「點點滴滴」四字較配合較舒適的音程是純四度，如3 3 7 7，但例子中，卻壓縮為小三度音程2 2 7 7，唱來仍是叶音的。

例 5.3.2

```
4  5 4  3  0  0 3 2 | 3 3  1 2  3  0 |
柳  陰  直     煙裏 絲絲 弄  碧
```

這一例子，最叶音的譜法之一會像如下的樣子：

```
5  6 5 3  -  3 2 | 3 3  7 2  3  0 |
柳  陰  直     煙裏 絲絲 弄  碧
```

但筆者卻借用入聲字不易唱倒的特點，在兩處做了微調，把音程稍稍壓縮，即 5　　6 5　3 壓縮成 4　　5 4　3，3 3　7 2　3 壓縮成 3 3　1 2　3。

例 5.3.3

```
5. 1 3 2 3 | 3. 5 6  - | 1. 2 3 1  6 | 3. 5 6  - |
人 有 悲 歡 離 合， 月 有 陰 晴 圓 缺
```

此例中，「合」、「月」是陽入，「缺」是中入，以一般處理而言，「離合」只宜配大二度或大三度，如：

```
2 3      1 3
離 合  或  離 合
```

但5.3.3例中卻借用拖腔帶來的錯覺，使「離合」配的看來是純四度的音程：

```
3. 5 6  - |
離   合
```

這在音程上是增大了，但唱來仍是叶音的，因而跟後面的：

$$
\begin{array}{ccc}
\overset{\frown}{\underset{.}{3}\cdot} & \underset{.}{5} & \underset{.}{6} \\
圓 & & 缺
\end{array}
$$

形成「合尾」的良好句型。

又，例中「月有」，最自然是配小三度的音程如7 2，卻壓縮為大二度。

例 5.3.4

$$
\begin{array}{cccccc|cc}
0 & \overset{\frown}{2\ \ 3} & \underset{.}{5}\cdot & \underset{.}{3} & | & 1 & -\cdots & \\
小 & 兒 & 時 & 節 & & & 幾 \\
\end{array}
$$

此例之中，「節」是中入，「跡」是陰入，筆者利用入聲字叶音上的彈性，譜以同一旋律，即｜時節｜和｜陳跡｜都配以小六度，叶音效果不錯。

<center>＊　　＊　　＊</center>

以上數例，大多跟「陽入」聲字有關。所作的微調多屬音程壓縮。凡此，期能予讀者啟發。

第四節　過門之運用

粵曲小曲裏，過門的運用可分兩大類。第一類是讓過門樂句起音群貫串的作用，在小曲的不同地方出現，既加深聽者的印象，又使音樂的發展有較強的統一感，這亦可說是折法的活用。

以下諸例，俱是過門起音群貫串的例子：

例 5.4.1

3. 5 6. 1 6165 3 | 5. 6 5645 3212 3 | 1. 2 3. 5 3532 1 ‖

2. 3 1. 7 6535 6 ‖

《紅燭淚》，王粵生曲
（過門亦用於引子）

例 5.4.2

6 | 3 3 3 2 2 2 | 1 1 7 6 – ‖

《載歌載舞》，胡文森曲
（過門亦用於引子）

例 5.4.3

35 | 66 1217 | 615 653 | 223 5653 | 231 2. 3 | 2321 6121 |

6123 176 | 6561 5653 | 615 6 |

《胡地蠻歌》，朱毅剛曲
（過門）

例 5.4.4

0 5 6 7 1 7 2 1 6 1 7 6 | 5 0 3 4 ♯4 | 5465 4327 | 1…

《銀塘吐艷》，王粵生曲
（過門亦用於引子）

　　過門的第一類作用，是造成間隔感，使詞句的句讀更分明。事實上，有時某些詞句如不設過門予以間隔，連起來唱的效果會覺得頗逼仄，有欠舒展，這時候，恰當地設計一個長短適中的過門，可消除這種逼仄感覺。

　　這第二類的過門，如何設置設計，頗倚賴樂感與匠思，以下用《蝴蝶之歌》和《燈紅酒綠》為例，略作說明。

蝴蝶之歌（又名《夜思郎》）
粵劇《蝴蝶夫人》插曲

詞：吳一嘯
曲：馮華

（樂譜：簡譜）

一朵朵　櫻花
紅透，一　雙雙蝴蝶戀　枝　頭　　只
恐　怕春殘　花落了，情如水向東　　流,問　誰個肯替花
愁？
迴舞　袖，轉歌　喉，燈　比琉　璃清，　　人　比黃　花
瘦，試問　惜花者印象　留　不　留？
蝴蝶　情誰
寄?　　　　蝴蝶　夢　難　求，蝴蝶　傷心　蝴蝶
愁　　　　　蝴蝶　之　歌　歌不　盡,蝴蝶　之舞
永　不　休,蝴蝶兒　　呀　何　日　成雙　到白　頭

《蝴蝶之歌》一開始先使用「引子先現」的手法（頭16小節），這是第一章第一節便已曾指出的。第25、26小節加了小過門，作用正是間隔，使句讀分明，第38至44小節是段與段之間的長過門，使段落分明。這長過門在第二段與第三段之間再用一次，即第58至64小節，除了間隔，也有「音群貫串」之效用。第三段之中，也穿插了兩個俱不足三拍的小過門，見66、67小節及73、74小節，既起間隔作用，也使「情誰寄？」、「蝴蝶愁」這兩個詞句的情意綿長了。

燈紅酒綠
電影《血淚洗殘脂》插曲

詞曲：胡文森

上舉的《燈紅酒綠》，過門起的都是間隔作用，而這些過門基本上都是和應着歌調旋律的句尾樂音（其實《蝴蝶之歌》也是如此）。在這例子

中，多個過門的節拍都相仿，依次細列一下：

第3及17小節　　6 (6765 33 5 6275 6)　和應6音
　　　　　　　　場 / 樣

第5小節　　2　(2327 6 6 7 2767 2)　和應2音，因遷就
　　　　　相　　　　　　　　　　　　　　　　　　　　　　琪仔字，音符縮短。

第8小節　　7　(7276 5 6 5356 7)　和應7音，因遷就
　　　　　香　　　　　　　　　　　　　　　　　　　　　　琪仔字，音符縮短。

第12小節　　1　(2327 6 6 1 2535 1)　和應1音
　　　　　呀

第20小節　　5　(6765 2 2 4 5624 5)　和應5音
　　　　　忘

可見這六個五類的過門，節拍雖相仿，音高卻完全不一樣，滿帶變化，值得細味。

　　當然，過門還可以有不少別的作用，如串聯樂句、補充歌調所欠的氣氛情緒等等，不細舉例了。

第五節　　琪仔字（襯字）

　　粵曲與粵曲小曲，有些東西是相通的。粵曲之中有所謂「琪仔字」，文雅一點就是「襯字」，本意是指曲詞中不上腔格，只在「正文」前急急唱出的文字，比如下例：

3 2 | 3 2 3 5 5 7 2 3 (. 2 7 2 3) | ……
呢隻　黑海　孤　　舟

《期望》，電影《血淚洗殘脂》插曲二
胡文森詞曲

此例中的「呢隻」，就是真正的「孭仔字」，本身可有可無，有則文意更暢順，而在演唱時，由於這類文字「可有可無」，總會安排在尾叮的後尾處唱出。也因為這樣，一般在一個文句內，孭仔字只有一兩個，最多三個，多了就不能算是「孭仔字」了，或者說那已不是「仔」，而是牛高馬大的「成人」哩。

不過，很多時為了譜曲的需要，有時會把並非可有可無的「正文」文字，以「襯字」來處理，這裏還是以上面那首電影歌曲為例：

在這個片段之中，「月有」、「人有」、「甚麼」、「視同」四個語詞都不算「襯字」，勉強點說也只有「甚麼」一詞能列作「襯字」。但是藝術處理並不能死死板板無變通無彈性，把一些「正文」中的文字處理成「襯字」，如果能使曲調變得優美，亦是可行的。

再說回這個片段，由於有四個詞語處理成「襯字」，旋律頗見勻稱，顯出美感。這樣處理之後，理論上，受強調的文字落在「幾」、「幾」、「風」、「煙」四個字上。

「襯字」是中國戲曲的一大特色，故此，小曲旋律中，總會見到它的「化身」。

第六節　嘆詞／語氣詞之運用

粵調據詞譜曲，有時為了音樂感的需要，會在曲中某些地方添上嘆詞或語氣詞，有助更好地抒情及演唱。這類虛詞之添加，殊無規律，真須視

乎音樂感覺而添加。以下略舉若干例子，供讀者參考揣摩：

例 5.6.1

$$\underline{4\,3} \mid \underline{2\,6\,5} \mid \underline{5\,0} \; \underline{5\,6\,5\,4} \mid 2(\underline{5\,6\,5\,4} \; \underline{2\,4\,2}) \mid \underline{2\cdot5\,4\,2} \; 1 \mid \underline{5\,4\,6} \; \underline{5\,6\,5\,4} \mid$$

慨自 玉釵呀 摧 折 後， 茫 茫苦海 呀

$$\mid \underline{2\cdot5\,4\,2} \mid \underline{1\cdot2\,6\,5} \mid 1 \cdots\cdots$$

恨 長 埋

《梨花落》，詞：李願聞，曲：盧家熾
（電影《玉梨魂》插曲）

此例中，或者也可唱：

$$\underline{2\,6} \; 5 \mid \underline{5\,0}$$

玉 釵

$$\underline{5\,4\,6} \; \underline{5\,6\,5\,4} \mid \underline{2\cdot5\,4\,2} \mid \underline{1\cdot2\,6\,5} \mid 1$$

苦 海 恨 長 埋

但至少「玉釵呀」會比「玉釵」更能抒情及更好唱些。

例 5.6.2

$$\underline{0\,0\,7} \mid \underline{5\cdot4} \; \underline{2\,5} \; \underline{2\,1} \; \underline{1\,5} \mid \underline{2\,4} \; \underline{1\,6} \; \underline{5\cdot7} \; \underline{1\cdot4\,2\,4\,2\,1} \mid \underline{7\cdot1\,7\,6} \; \underline{4\cdot5\,2\,4} \; \underline{5\,7\,5} \cdots$$

是 人生 應如 此呀，抑或 豪門 多暴 庚？

$$\underline{5\,7\,4\,5} \; \underline{7\cdot1} \; \underline{2\,2} \; \underline{1\,6\,5} \mid \underline{4\,1\,2\,1\,6} \; 5\cdots\underline{6\,1} \mid \underline{4\cdot5\,6\,1\,4} \; \underline{5\cdot2} \; \underline{1\,1\,7\,6} \; \underline{5\,2\,3}$$

歷 劫 滄桑呀 誰所 累？怎得 霧 散 煙消 呀重在

$$\underline{2\,7} \; \underline{6\,7\,6\,5\,4\,5\,2\,4} \; 5 \;-\; \parallel$$

晨 曦 裏

《梨花慘淡經風雨》，詞：唐滌生，曲：王粵生
（電影《紅菱血》下集插曲）

上例中的三個「呀」字，作用亦是更助抒情。

例 5.6.3

《銀塘吐艷》，詞：唐滌生，曲：王粵生
（電影《紅菱血》上集插曲）

此例中之「呀」字，不但有助抒情，更有幫助歌詞意境表現之作用，它忽
然拔高而唱，唱出全首歌最高的音，真有「飛到天上」之感。

例 5.6.4

《吳王怨》，詞曲者不詳

此例中的「呀」，是完全用來拖腔的，作用實在也是酣暢地抒發情感。

第七節　為旋律順暢寧有倒字

　　某些時候，據已寫成的詞章譜曲時，為了旋律音調的暢順，往往會寧願使文字唱出來時較拗口。比如說，在《荷花香》(又名《銀塘吐艷》) 之中：

```
4. 3  5 4 3 2 | 1 -  |
便  枯    黃
```

　　其中的「便」字因不叶音而會唱成「變」字。

　　又如同一首歌之中，末段士工線內：

```
3 3  5 | 6 2   | 7 2  1 3 | 6 -  |
莫 道  花 殘   仍 可 恣 意 嘗
```

　　句中「仍」會唱成「認」、「意」會唱成「怡」，估計俱是為了旋律音調之暢順，而寧使歌詞中個別文字變成倒字。

　　另一名曲《紅豆曲》中首段末句：「共唱紅豆詩」，亦有作「共唱紅豆詞」，但無論是「詩」是「詞」，依曲調旋律唱出來都會變成陰去聲，即「詩」會唱成「試」，「詞」會唱成「刺」。

　　這種取捨似乎是不值得鼓勵的，但必要時，也是需要考慮的。

第八節　「最小公倍」法

　　這兒所說的「最小公倍」法，目的是使譜出來的歌調有完全重複再現的樂句，但前提是詞句的聲律上須具備某些條件。

　　看看一個實例：

```
5  4  5  1 | 2  2  1  7  5 | 2. 4 5 6 5 4 | 2  -  |
天     何   妒 使 我 淚 盈   眶

5  4  5  1 | 2. 1  7  5 | 2. 4 5 6 5 4 | 2  -  |
悲     花   已 無 香
```

這兩行譜例是取自唐滌生詞、王粵生譜曲的《絲絲淚》,第二行曲譜幾乎是第一行曲譜的完全再現。但其詞句卻字數參差,聲調也不一,只開首一字和末二字是同聲調,即「天」與「悲」同屬陰平,「盈眶」與「無香」同屬「陽平陰平」。

這個例子至少告訴了我們,要有樂句重現,往往需要有文字聲調(聲律)的重出作配合,而且最好是一首一尾的聲調(聲律)重出,調整起來較容易,而調整的方法與過程就彷彿像計算兩個數的最小公倍數般,故此稱為「最小公倍」法。

為了具體試驗和實踐,筆者曾拿詞牌《浪淘沙》填了一闋詞,其上下片的末韻是:

(詞句):六十年前前輩事,事事朦朧。
(聲律):二二〇〇〇四二,二二〇〇
(詞句):欲訪舊時藍縷路,問有誰同?
(聲律):二三二〇〇四二,二四〇〇

這兩行文字,只有加了底線的三個字的聲律是有異的,其他地方都可視為聲律(字音音高)相同。因此,只要在這聲律有異的三個字上稍加調整,便可以讓這兩行文字唱同一旋律:

```
3. 5 3 2 | 1 1. 6 4. 3 | 2 - 2 3 5 3 | 1. 2 1 - | 1 -····
六  十 年 前 前 輩  事,  事 事 朦  朧。
欲  訪 舊 時 藍 縷  路,  問 有 誰  同?
```

這例子中，就是通過調整曲調，使之既能唱「六十年前」、「事事」，又能唱「欲訪舊時」、「問有」，而這種調整方法，就像在找「最小公倍數」。

第九節　一句文字引出曲調

　　本章雖重點討論「詞化小曲」之作法，但有個別的「樂化小曲」，估計是從一句文字引出曲調來的，有丁點「詞化小曲」成分，所以也放在本章來探討。比如何大傻創作的《孔雀開屏》，據說就是從「孔雀開屏」這四個字以問字取腔之法，得出曲調開始處的四個音。事實上，現今的《孔雀開屏》，開始處看來是真的可以填上「孔雀開屏」四個字來唱的：

1	–	2	–	3	–	5	–…
孔		雀		開		屏	

所以，推斷作曲者以這四個字「起音」，是很有可能的。

　　另一例子是陳文達作曲的《賣雲吞》，據云作曲者借用「雲吞麵」的叫賣聲來「起音」。事實上，在《賣雲吞》的曲調中，一開始就能填上「雲吞麵」三個字：

5̣	–	2	7̣	0	0	5̣	–	2	7̣	0…
雲		吞	麵，			雲		吞	麵	

更有把此曲填詞炮製成粵語流行曲，歌名就叫《雲吞麵》，而上述那些樂句，仍然是填上「雲吞麵、雲吞麵……」

　　這兩個例子可予我們啟發，「樂化小曲」之創作，有時可以從一兩句文字開始！

第 六 章

小小實踐經驗之一：
乙反調歌曲之創作

第一節　一般曲調變成乙反調

　　筆者從2013年秋天起，嘗試拿許多古代詞曲來譜寫粵調歌曲，當中自然涉及採用乙反調音階來譜寫的情況。其中亦經驗過一般音階與乙反音階的轉換或轉化的問題。

　　按傳統做法，一段由一般音階構成的旋律，變奏成乙反音階的曲調，會是把旋律中的3音全易改為4音，而6音全易改為7音，這裏的4與7之音準乃是中立音。但這樣的變奏，原來的旋律最好只是純五聲音階，而且是徵調式的。可實際上，往往複雜得多，比如原來的旋律已是七聲音階，4與7都用得不少。

　　此外，當採取3——>4、6——>7的變換時，曲調之中不少音程變動並不微小。故此，要是原來的是歌曲，作這樣的變換後，會使歌詞中部分字詞拗口，不大叶音。比如說，著名的粵語歌曲《似是故人來》，其開始的一小段是：

5̇· 6̇ 1 6 | 5̇· 6̇ 1 6 | 5̇· 6̇ 3 6̇ | 5̇ − − − |
同　是　過　路　同　做　過　夢　本　應　是　一　對

5̇· 6̇ 1 5̇ | 6̇· 3̇ 2 1 | 2· 6̇ 1̇ 2 3 | 2 − − − |
人　在　少　年　夢　中　不　覺　醒　後　要　歸　去

當施以硬性的3──→4、6──→7之變換，會變成：

5̇· 7̇ 1 7 | 5̇· 7̇ 1 7 | 5̇· 7̇ 4 7̇ | 5̇ − − − |
同　是　過　路　同　做　過　夢　本　應　是　一　對

5̇· 7̇ 1 5̇ | 7̇· 4̇ 2 1 | 2· 7̇ 1̇ 2 4 | 2 − − − |
人　在　少　年　夢　中　不　覺　醒　後　要　歸　去

這樣改寫後，變動了的地方都會變得拗口些，只能勉勉強強地唱。

　　這個情況，筆者譜的一首《天淨沙‧秋思》，亦可作為例證。

天淨沙‧秋思

<div align="right">詞：馬致遠
曲：黃志華</div>

2̇ 3̇ 1 6̇ 5̇ 6̇ | 2̇ 3̇ 1 5̇ 3 | 1 2̇ 1 6̇ 5̇ 6̇ | 5̇ 3̇ 6̇ 5̇ 2 |
枯　藤　老　樹　昏　鴉，小　橋　流　水　人　家，

2̇ 1 3̇ 6̇ 5̇ 6̇ | 2̇ 3̇ 2 1 1 | 6̇ 5̇ 6̇ 5̇ 3̇ | 2 − − − |
古　道　西　風　瘦　馬，夕　陽　西　下，

6̇ 5̇ 5̇ 6̇ − | 2̇ 1 3̇ 6̇ 5̇ 6̇ | 5̇ − − − ‖
斷　腸　人　在　天　涯。

2̇ 4̇ 1 7̇ 5̇ 7̇ | 2̇ 4̇ 7̇ 1 5̇ 4 | 1 2̇ 1 7̇ 5̇ 7̇ | 5̇ 4̇ 7̇ 5̇ 2 |
枯　藤　老　樹　昏　鴉，小　橋　流　水　人　家，

2̇ 1 4̇ 7̇ 5̇ 7̇ | 2̇ 4̇ 7̇ 1 1 | 7̇ 5̇ 7̇ 5̇ 4̇ | 2 − − − |
古　道　西　風　瘦　馬，夕　陽　西　下，

7̇ 5̇ 5̇ 7̇ − | 2̇ 1 4̇ 7̇ 5̇ 7̇ 1 | 5̇ − − − ‖
斷　腸　人　在　天　涯。

在這個例子中，第一次是用純五聲音階來譜寫的。第二次則恰是使用傳統的變換方式：3—→4、6—→7，變換後，那些變動了的地方同樣變得有點兒拗口，但總算是唱得到的。

其實，過去粵樂人也曾作過另一些實踐，那是把一些以6音為主音的曲調，以移低一個音的方式來達到乙反音階的變換。像《懷舊》、《荷花香》最後的幾句，《悲秋風》及《絲絲淚》等。這樣往往可以照唱原詞，罕有不叶音。

筆者做過一次實驗，把自己據詞譜成的羽調式純五聲音階歌曲，用降低一個音的方法變換為乙反調旋律，效果不錯，並且真可以原詞照唱，並無任何不叶音之處。以下詳錄有關的歌譜。

寸寸微雲

詞：賀雙卿
曲：黃志華

♩=80

```
2  23 6̣ 6̣ | 2  23 3̣5 6̣ | 0̇2 3̣5 5̇6̣ | 6̣·  21 2 | 3 - - 0 1 |
寸寸  微雲， 絲絲  殘照，  有無 明滅難        消。      正

6̣· 5̣ 5̇6̣ | 2̣3 2̣3 3̣5 | 6̣ - 0 1 1 | 3 3 3· 2 | 3̇2 2̇0 6̣ 2̇2 |
斷魂魂斷， 閃閃  搖搖。   望望山山水，  人去去

2̣3 2̣3 3̣5 | 3 - 0 3̣ 3 1 | 3 3 3· 2 | 3̇2 2̇0 6̣5̣ 5̣3̣ | 6̣ - 6̣5̣ 3̣5̣ |
隱隱  迢迢，  從今後酸酸楚   楚，    只似  今

6̣ - (0 3̣ 6̣ 1 | 2̣3 2̣3 3̣2 3 | 2̣3 2̣3 3̣5̣ | 3̣ - 0 6̣ 5̣ 3̣ | 6̣ - 6̣5̣ 3̣5̣ | 6̣ - - -) |
宵。

6̣ - 6̣3̣ 5̣6̣ | 6̣ - - 0 1 | 3· 2 3 2 1 | 2̇3 2̇3 3̇2 3 | 2̣3 2̣3 3̣5̣ |
青        遙，   問天   不應， 看小小雙卿， 裊裊  無

3̣ - - 6̣ | 6̣5̣ 3̣ - 3̣5̣ | 6̣ 0 6̣ 2̣3 | 6̣· 3̣5̣ 6̣ - | 6̣ - 0 3̣ 6̣1 |
聊，    更見誰誰見， 誰痛  花嬌？    誰望

3 3 3· 2 | 3̇2 2̇0 2̇1 1̇2 | 2̣3 2̣3 3̣5̣ | 3̣ - 0 3̣ 3 1 | 2̣3 2̣3 1̣· 1 |
歡歡喜  喜，  偷素粉寫寫描描？ 誰還管生生  世

1 6̣ - - | 3̣ - 3̣· 5̣ | 6̣ 6̣ - - | 6̣ - - - ||
世，    暮暮  朝朝？
```

89

寸寸微雲

詞：賀雙卿
曲：黃志華

（以降一音法變換為乙反調）

♩=80

寸寸 微雲，絲絲 殘照，有無 明滅難　　消。　正

斷 魂魂斷，閃閃 搖搖。　望望 山山水　水，　人去去

隱隱 迢迢，　從今後酸酸楚　楚，　只似 今

宵。

青　　遙，　問天 不應，看小 小 雙卿裊裊無

聊，　更見 誰誰見，　誰痛 花 嬌？　　誰望

歡歡喜　喜，　偷素粉寫寫描描？ 誰還管生生 世

世，　　暮暮 朝朝？

第二節　特色轉調——乙反轉正線

　　在乙反調音階之中，7與4都是受重用的「正音」，3與6則是「偏音」，不受重用，多是充當經過音。但在正線音階之中卻是相反，3與6變成「正音」，7與4則反過來變成「偏音」。因此，乙反調轉正線，具體做法就是很簡單地讓7與4隱沒，讓3與6堂堂正正登場。這樣便能產生調性變化，由帶羽調式的陰暗色彩的乙反調，轉換為具徵調式的明亮色彩。

　　筆者據古詞譜成的歌曲中，至少有三首都採用過這「74隱、36現」

的方法來轉調，使乙反調暫時轉為正線，產生調性色彩變化。茲舉例如下：

十年生死兩茫茫

詞：蘇軾
曲：黃志華

（此處為工尺／簡譜樂譜，歌詞逐句標於譜下：）

十年，十年生死兩茫茫，兩茫茫，不思量自難忘千里孤墳，無處話淒涼，縱使相逢應不識，塵滿面，鬢如霜

夜來幽夢忽還鄉，小軒窗正梳妝，相顧無言，惟有淚千行。

料得年年腸斷處明月夜短松岡

這首歌曲中，「小軒窗、正梳妝」所譜的樂句，便是採用「7 4 隱、3 6 現」的方法，使音調暫從乙反調轉到正線去。可以感覺得到，「小軒窗、正梳妝」這兩句雖然僅有 3 音，並無 6 音，但唱來已頗見帶點明亮色彩。

在下一頁的歌曲中，第三段開始的兩句：「酒旗戲鼓甚處市？想依稀王謝鄰里」，採用「7 4 隱、3 6 現」之方法使音調從乙反調轉到正線，是以，這兩句唱來便頗帶明亮色彩，跟其他段落形成調性對比。

又，這首歌曲之中，其他段落也有 6 音，但都是經過音，而這些段落中絕無 3 音。在「酒旗戲鼓甚處市？想依稀王謝鄰里」兩句，6 音仍是經過音角色，而 3 音則是吃重的正音角色，這兒恰恰只憑這兩三個 3 音，便得

西河・金陵懷古

詞：周邦彥
曲：黃志華

♩=60

（5.6 524 － ｜765 12 765 6｜57 57571 1 －）｜5.4 21 2124｜
　　　　　　　　　　　　　　　　　　　　　　　　　佳　麗

2 － 11 2414｜2.　124 － ｜05.6 171 4245｜
地，南朝盛　事誰　記？　山圍　故　國

561 0424 556｜41 0424 5 － ｜21 2414 2 － ｜
繞　　清江，磬鑿　對　起。怒濤寂　寞

56 5642 1.24｜75 7 － 71｜5.　2 4.（24｜
打孤　城，風檣　遙度天　際。

5.6 524 － ｜765 12 765 6｜57 57571 1 －）｜

75 7.1 524 241｜765 1271 242｜765 1 7 － ｜
斷崖樹猶倒倚，莫愁艇子曾　繫，

21 2176 7.｜2.　212 2｜765 71 1 ｜
空　　餘舊跡鬱蒼蒼，霧沉半壘，

72 756 1 1276｜57 57575 － ｜5.6 5624 5 － ｜
夜深月　過女　牆　來，傷　　心

5 5.4 2 1 71｜5.　2 4.（24｜5.6 524 － ｜
　東　望淮　水。

765 12 765 6｜57 57571 1 －）｜3.5 3216 5 12｜
　　　　　　　　　　　　　　　　　　　酒　旗戲鼓

06 1. 56 1｜02 35 6｜5.6 5656 1 － ｜
甚處　市。想依稀王謝鄰　里，

24 2421 75 1.7｜5 5 7 751｜2. 4 5.2 4｜
燕子不知何世入尋常巷陌人家　相　對

765 12 2.1｜765（176）｜5.7 57 5757｜1 － － － ‖
如　說興亡　斜陽　裏。

92

出顯著的調性對比。當然，$\overline{5\ 6}$ $\overline{5\ 6\ 5\ 6}$ $1\ -$ 鄰　　　　里　對比起之前之後多番出

現的 $\overline{5\ \ 7}$ $\overline{5\ 7\ 5\ 7}$ $1-$，那調性色彩變化也是顯著的。

西風獨自涼

詞：納蘭性德
曲：黃志華

這首歌曲中，「被酒莫驚春睡重，賭書消得潑茶香」兩句，採用「7 4
隱、36現」的方法使音調從乙反調暫轉到正線，色彩因而變得明亮。讀者
也可注意到，歌曲的前奏共兩句，第一句是正線的，第二句是乙反的。

這首歌曲也是一個好例子去說明如下情況：如何把較簡單的乙反調歌
曲（即沒有3、6的歌調）轉化成一般的羽調式歌曲，讓不諳乙反調中乙與
反的特殊音準的歌者、樂人也唱奏得來。

具體方法，是把該乙反調旋律「升一個音」，但當歌曲含有暫轉到正

線的段落，這些段落卻不須「升一個音」，保持原譜就行，只是調高卻須
改變。其中細節，請參考以下歌譜：

西風獨自涼

（一般羽調式版）

對比一下兩份歌譜，原是乙反轉正線，在一般羽調式版會變成大二度
轉調。原譜的正線部分的樂句，並不須「升一個音」。

第三節　不以徵音作音主的乙反調旋律

乙反調歌曲，一般總以徵音為音主，歌曲須終止在徵音上才有結束感

覺。但乙反調歌曲不一定以「徵」音為音主，有時還可以用「宮」音或「商」音作音主。

比如在本章第二節中所舉的《西河‧金陵懷古》，最後是結束在「宮」音上。下面多舉一首筆者的拙作《卜算子‧詠梅》為例，旋律以乙反調音階構成，但兩個段落都結束在「宮」音上。

卜算子‧詠梅

詞：陸游
曲：黃志華

♩=54

```
(1  0 7 5 7 | 1 -  | 1 2 4  2 1 7 | 5. 7 5 7 | 1. 7 | 1 -) ‖

2  2.4 | 2 1  0 4 2 4 | 5 - | 2 2 4 | 5. 4 2 4  1 7 1 | 5 4 2  1 7 |
驛外  斷橋        邊，  寂寞 開      無      主。  已是

5 4 2 | 1. 2  1 7 | 5. 4 | 5 - | 1 2 1 | 2. 4 1 7 | 5 7 | 1. 7 | 1 -
黃昏 獨 自 愁，   更 着 風      和      雨。

(2. 4 1 7  5 7 | 1  0 7 5 7 | 1 -) | 1 2 4 | 5 5  0 4 2 4 | 5 -
                           無 意 苦 爭    春，

5 2 4 | 1 7 1 | 5. 4 | 2 4 2 | 1 2 | 7. 2  1 7 | 5. 4 |
一任 群 芳 妒，  零落 成泥 碾 作 塵

2. 4  1 7 | 2. 4 1 7  5 7 | 1. 7 | 1 - ‖ (1 0 7 5 7 | 1 - | 1 2 4  2 1 7 |
只 有 香    如   故。

5. 7 5 7 | 1.  7 | 1 -) ‖
```

此外，筆者也有另兩首乙反調作品，俱以商音作音主。茲把歌譜載錄如下：

聲聲慢

詞：李清照
曲：黃志華

♩=80

(2 - - 4 5 | 2 - - - | 2.4 2 1 7 1 5 | 2.1 7 1 2 -) ‖

5 5 1 7 7 | 7 1 7 1 2 2 | 0 2 4 2 1
尋尋　覓覓，冷　冷　清清，　悽　悽

7 1 7 1 2 2 (0 4 | 2 4 2 1 7 1 2) | 0 4 4 5 1 7 5 7 |
慘　慘　戚戚。　　　　　　　　乍暖還

1 7 5 7 1 5 2 1 | 2 1 7 0 1. 1 | 7 1 2 1 7. 1 2 |
寒　時候，最難將　息。　　三杯兩　盞淡　酒，

2 1 7 2 1 7 5 2 | 1 1 0 0 2 | 4 4 4 - 4 |
怎　敵他晚　來　風急？　　　雁　過也，　正

(2 - - 4 5 |
5 5 5 - 1 7 | 7 5 4 2 1 2 | 2 - 0 0 ‖
傷心，　　卻是舊時　相　識。

2 - - - | 2.4 2 1 7 1 5 | 2 1 7 1 2 -) ‖

1. 7 5 2 1 1 0 | 0 5 1 2 5 1 2 | 2 1 7 5 2 7 1 0 |
滿地黃花堆積　憔悴損如　今　有　誰堪摘？

5. 2 5. 4 2 4 | 1 - - - | 4 4 5 6. 5 4 |
守　着窗　兒，　　　　獨自怎生

5 5 0 1 7 5 7 | 1 1 2 1 7 1 0 1 7 | 5 2 2 2 7 7 |
得黑？梧　桐更兼細雨，到　黃昏點點滴滴，

渐慢，稍自由　　　原速
(2 - - 4 5 |
0 0 1 2 1 7 | 0 4 5 6 5 5 5 6 | 7 - 7. 5 7 2 1 2 1 7 1 | 2 - - -
這　次第，怎　一個愁　字了　　　　得？

2 - - - | 2.4 2 1 7 1 5 | 7 7 1 2 -) ‖

殘燈

詞：賀雙卿
曲：黃志華

♩=80

已暗忘　　吹，欲明誰剔　呀，向　儂無焰

如　螢。　　聽土階寒雨，　　　滴破

三　更，　　　獨自慊慊耿耿，難斷處，也忒多　　　　情。

香膏　　盡，　芳心　　未冷，且伴雙卿。

星　星，漸　微不動，還望你淹煎，　有個

花生。勝　野　塘風亂,搖曳漁　燈。　　　辛苦

秋蛾　散後,人已病,病　減　　何曾？相看　久

朦朧成　睡，　睡去　空驚　　　　　呀！

小小實踐經驗之二：
探索四題

筆者通過譜古詩詞為粵調歌曲，做過很多不同的探索與試驗，這一章試就其中四個題目與讀者分享淺陋的經驗與心得，期能讓讀者有所啟發。

第一節　連珠、頂真、回文盡情用一例

本節是特別呼應第三章「折法中最常用的幾度板斧：連珠、頂真、回文」。現先看看一首拙作的歌譜：

何事長向別時圓？

詞：蘇軾
曲：黃志華

♩=80

（6. 5 6 5 3 5 6 | 1 2 1 - - | 3. 2 3 6. 5 5 6 | 3 2 3 - - |

3. 2 3 6. 5 5 6 | 3 2 1 - | - 0 5 6 1）| 2 3 5 3 2 |
　　　　　　　　　　　　　　　　　　　　　　明　　月

0 2 3 5. 6 | 1 - 3 2 | 3 - 6. 5 6 | 3 2 3 - - | 5. 5 5 3 5 |
幾　時　有？把　酒　問　青　天。　不　知　天　上

6 5 3 5 - |5. 3 2 1 6 |1 - - - |5. 3 2 1 6 5 6 3 |
宮　　闕，　今夕是何　年？　　　　我　欲　乘　風　歸

5. 3 6 3 2 1 3 5 |0 3 2 3 3.2 3 |5. 3 5 - |3.2 7 2 3.2 3 |
去,又恐瓊樓　玉宇，　高　處　不　勝寒。　　起舞弄　清影，

(6 5 6 7 6 5 3 2 3)
2.3 5 3 3 2 3 |7.6 5 - |5 - 0 0 ‖3 3.2 1 - |2 2.7 6 - |
何　似在人　間？　　　　　轉朱　閣，　低綺　戶，

1.6 5 3 5 |5 - 0 6 6 5 |3.5 6 - |0 5 6 5 5 6 2 3 |
照　無　眠。　　不應有恨，　　何事　長　向

(2 1. 2 1 2 7 6)
3.2 1 - |1 - 0 0 |5.1 3 2 3 |3.5 6 - |1.2 3 1 6 |
別時圓？　　　　人有悲歡離　合，　月有陰　晴

3.5 6 - |3.2 7 2 3.2 3 |5.3 5 - |(3 2 3 5 3 5) |
圓　缺，　此事古　難　全

6.5 6 5 3 5 6 |1 2 1 - - |3.2 3 6.5 5 6 |3 2 3 - - |
但　願人長久，　　千里共嬋　娟。

漸慢　(2 1. 2 1 6 5 6 |3 2 1 - |1 - 0 0)
3.2 3 6.5 5 6 |3 2 1 - |1 - 0 0 |0 0 0 0 |0 0 0 0 ‖
千里共嬋　娟。

　　蘇東坡的《水調歌頭（明月幾時有）》，是中秋詞之中的名篇，為配合詞裏中秋的優美景致及詞人曠達而願望良好之思，拙作曲調中置入了不少回文音群，如：

2 3 5 3 2
明　　月

3 2 |3 - 6 5 6 |3 2 3 - -
把　酒　問　青　天

5 3 5 |6 5 3 5 -
天　上　宮　闕

```
3   2  3    3.  2   3
高  處 不    勝

3.  2  7  2   3…
起  舞弄    清
此  事弄    古

6  5 |3.    5 6   —
應 有恨

6  5  5 6  2 3 |3.  2…
事  長 向 別 時

6   5 3  5 6
願  人 長

3.  2 3 6. 5 5 6 |3 2 3 — —
千  里 共 嬋 娟
```

至於連珠與頂真，也用得不少，如上片之中：

```
2  3 5 3 2 |0 2.  3 5. 6 |1 — —

5.  5 5 3 5 |6 5 3 5  — |5.  3 2 1 6 |1 — — — |

5.  3 2 1 6 5 6 3 |5.  3 6 3 2 1 3 5 |
              回文
```

下片之中亦有：

```
6  6 5 |3.  5 6  — |0 5 6 5 5 6…

5.  1 3 2 3 |3.  5 6  — |1.  2 3 1 6 |3.  5 6  —|
```

值得一提，這拙作中還用到「壓上」及「諸樂句尾音成流暢線條」二法。歌
中以下二處：

```
3. 2  7 2  3. 2 3  3 | 2. 3  5 3  3  2 3 | 7. 6 5 - | 5 -
起 舞  弄   清  影    何  似  在 人    間？

3. 2  7 2  3. 2  3 | 5.     3  5 - |
此    事   古   難   全
```

其實都用了「壓上」手法，這兩處實際上是暫時離調轉到屬調上去，即實際的音是：

```
6. 5  3 5  6. 5  6 | 5. 6  i 6  6 5 6 | 3. 2 1 - | i -
起 舞  弄   清  影    何  似  在 人    間？

6. 5  3  5  6. 5  6 | 1.     6  1 - |
此    事   古   難   全
```

「壓上」的效果往往比原調壓抑，筆者亦希望唱到這幾個詞句時，會有壓抑之感。再說，下片開始幾句：

```
3      3. 2  1    - |
轉      朱    閣

2      2. 7  6    - |
低      綺    戶

1.   6   5 3  5 | 5   - |
照    無    眠

0 6  6 5 | 3.    5 6  - |
不 應 有 恨

0 5  6 5  5 6  2 3 | 3. 2 1 - | 1 -
何 事  長 向 別 時 圓
```

這連續的五個小句，其尾音1、6、5、6、1構成流暢的回文線條，其實它們的起音3、2、1、6、5也構成一條流暢的下降線。這乃是「諸樂句尾音

成流暢線條」的實踐應用。

　　補充一點，以句幅來看，這五句的拍數，粗略地算，是4、4、6、6、10，乃是逐漸擴大的形式，以此配合詞人深情之一問，感覺上是頗有效果的。

第二節　壯詞與大三和弦

　　宋詞中頗有一些雄壯豪邁的篇章，要把這類詞作譜為粵語歌曲，必然遇到一個課題：如何用歌調表現雄壯？

　　一個可行之法是多用大三和弦裏的音。問題是，大三和弦完全是西方的東西，要洋為中用，卻總不免沾上洋味，未必理想，更何況是用以譜古典詩詞。

　　筆者曾作過這種嘗試，比如以下這兩首：

念奴嬌·赤壁懷古

詞：蘇東坡
曲：黃志華

i - - i i | i. 2 5 3 5 | i 3 2 i i | 0 5 2 3 i 0 |
想　　公瑾當　年，　小喬初嫁了，　雄姿英發。

i i i 2 3 3 | 3 - 0 5 i 3 | 5. i 3 3 0 5 i 2 | 3 0 0 0 |
羽扇　綸巾，　談笑間檣櫓灰飛　煙　　滅！

7 - - 7 2 | 3 2 3 - - | 0 6 7 3 2 6 7 | 5 5 - 6 7 | 2 5 0 7 |
故　國神遊，　多　情應笑我，　早生華髮，人

5 - - 5 6 | 7 - - 0 7 | 7 6 5 6 3 2 2 | 3 - - 7 6 | 5 - - 0 ‖
生　如夢，　一樽　　還酹江　月。

南鄉子 · 登京口北固亭有懷

詞：辛棄疾
曲：黃志華

5. 6 | 1 - 0 3 2 1. 3 | 5 - 0 1 2 3 3 | 3. 1 5 - |
何　處望神　州？　滿眼風光北　固樓

0 3 3 2 3 1 5 | 2. 1 2 1 7. 6 5 | 6 - 0 1 2 6 5. 1 | 3/4 3 - 0 5 4 |
千古興亡多少事,悠　悠,　不盡長江　滾

5. 3 1 - | 1 - 0 5. 6 | 1 - 0 3 4 5. 3 | 1 - 0 3 4 5 1 |
滾　流。　年少　萬兜鍪，　坐斷東南

4. 3 5 - | 0 5 3 4 5. 3 1 | 5 6 1 2 - | 7. 6. 5 6. |
戰未休　天下英雄誰敵手？曹？劉？

5. 5 5. 3 1 | 5. 3 1 - | 1 - 0 0 ‖
生　子當如孫　仲謀。

以筆者所譜的《念奴嬌·赤壁懷古》而言，「大江東去」、「亂石崩雲，驚濤裂岸，捲起千堆雪」、「談笑間檣櫓飛灰煙滅」等句子，基本上都是以大三和弦的音來構成的，自覺是頗帶點洋味。

另一首《南鄉子·登京口北固亭有懷》亦是如此，「何處望神州？滿眼風光北固樓」、「不盡長江滾滾流」以至最後一句「生子當如孫仲謀」等幾句也是以大三和弦來建構歌調，筆者甚至覺得這首《南鄉子》有點抗日歌曲的味兒呢！

第三節　壯詞另一嘗試：京調、大跳、上下句

　　同是壯詞，筆者譜辛棄疾的《破陣子（醉裏挑燈看劍）》為粵語歌時，作了另一方向的探索，那是借用一點京劇音調，而且也刻意在音調中多用些大跳音程。

<div align="center">

醉裏挑燈看劍

詞：辛棄疾
曲：黃志華

</div>

♩=112

```
(5 3  5.6 | 5 3 5 | 5  21 6 5 5 5 | 2.3 2.7 | 6 2 11 | 11 11 | 1 1) |

5 3  5.(6 | 5 3 5) | 6  6 1 | 5  5(1  2 3 5) | 3.2  2 3 | (2 3  3) |
醉  裏            挑 燈 看  劍，          夢  迴

2.5  2 1 | 6.2  6 1 | (6 2  1) | 5 3 5 | 5 6 6 0 | 6 6 1 | 3 6 5 | (2 3 5) |
吹   角   連   營。        八 百 里，  分 麾 下 炙；

5 3.2 | 2 3 | 3 0 | 2 3  1 7 | 3 2 1 0 | 2 4 6  6 1 | 2 - | 2 - | 5 2  5 6 |
五 十   弦     翻 塞 外 聲。   沙 場      秋 點

6 5 4 | 4 - | (4 4 4 44 | 4 4 | 5 5 5 55 | 5 5 | 5 1 65 | 3 5 6 1 | 5 5) |
兵。

5 3  5.(6 | 5 3 5) | 6.1  2 6.3  5 | (2 3 5) | 5.3  2 3 | (2 3  3) | 5 3 |
馬 作      的  盧 飛  快，      弓 如      霹 靂

6.3  2 1 | (6 2  1) | 2 1 2 | 3 2 1 6 - | 5 2 1 | 3 6 5 | 5 - | 6.1 2 |
弦驚          了 卻 君 王 大 下 事，      贏

2 3 | 5 6 1 | 3 2 3 6 | 5 2  3 2 | 1 6 1 | 1 - | 7 - 7 2 7 - | 7 6 |
得 生 前   身 後 名。         可

放慢
5 2  1 2 | 2 - | 3.6  5 2 | 7 6  5 - | 5 - |
憐      白 髮 生！  （原速）

(5.3  5.6 | 5 3 5 | 3.6 5 2 | 7 6  5 - | 5 -) |
```

這種寫法，自覺頗能表現豪壯的情懷。在這歌調裏，也借鑑了戲曲中常見的上下句方式：這曲中是上句落5音，下句落1音。

借仗詞句的結構特點，「沙場秋點兵」和「可憐白髮生」都作了離調處理，但前句採用「忘工」方式轉到「揚調」，後句採用「壓上」方式轉到「屈調」，俱為配合詞情。這兩個離調樂句的結束音，實際都是1音。

值得一提，為了表現「贏得生前身後名」的平生最大快意事，這句所譜的曲調在句幅及音域上是刻意加大的。

話說回來，傳統粵調歌曲很多時更崇尚柔中帶剛，比如粵樂名曲《春風得意》，其曲調原是據壯詞譜成的歌曲，名為「凱旋歌」，後人多不知出處，於是奏《春風得意》只有柔沒有剛。有興趣的讀者可參考拙文「《春風得意》曲調分析」，收於香港演藝學院音樂學院出版的《粵樂薪傳》雙CD的附冊頁51-56。但56頁的樂譜漏了轉調記號，第三行最後一小節開始是（前5 = 後1），第五行第三小節開始是（轉原調，前1 = 後5）。

關於「柔中帶剛」，下一節中也有談到若干探索試驗，讀者可繼續留意。

第四節　　角調式歌調創作探索

調式旋律創作，角調式向來都很少用，尤其是在粵調歌曲的領域。筆者近年的據詞譜曲探索，在這方面做了若干試驗，本節試説説一點經驗。

第一點，以角調式譜古詩詞，如果那些作品是用入聲韻的，彼此是可以十分配合的。這一點，也許跟粵語入聲的音高只有三個，分別跟陰平、陰去和陽去同音高，卻沒有陽平這個發音極低的音高。而653這個角調式非常常見的「三音組」（參見第四章第二節），則剛好套入這三種入聲字音高：

```
G      5      3
必     殺     着
不     吃     力
急     撲     減
```

第二點，採用角調式寫曲調，當用到「壓上」手法轉調或離調時，須藏起1音，讓7音作為重要及受重用的音，湊巧這7音正是相當於新調的3音。這會很方便在新調上繼續保持使用角調式。

第三點，角調式的調性色彩雖是比較陰柔，但是513或5123的音階進行，卻無疑具大調的陽剛色彩，有時頗堪運用。

簡單總括一下：（1）與入聲韻頗配合，（2）「壓上」時7音正是新調的3音，方便續用角調式，（3）角調式雖陰柔，卻有較陽剛色彩的音階進行：513或5123等。

以下舉四首拙作為例，並略作說明：

蘭陵王・柳

詞：周邦彥
曲：黃志華

♩=80

```
4 5 4 3 0 3 2 | 3 3 1 2 3 0 | 5 5 6 5. 1 2 3 | 3 2 3 2 5 1 5 2 |
柳 陰 直，煙 裏 絲 絲 弄 碧，  隋 堤 上 曾 見 幾 番 拂 水 飄 綿 送 行

3 0 3 5 | 6 1 1 1. 5 3 | 3 5 6 5 1 0 | 5 5 6 5 1 1 5 | 2 1 2 5 5 0 2 3 2 |
色。登 臨 望 故 國， 誰 識 京 華 倦 客，  長 亭 路，年 去 歲 來,應 折 柔 條 過 千

2 3 0（2 3 2 | 2 3 3 5 3 2 | 2 3 3 — —）‖ 5 5 6 5 3 | 0 3 5 4 3 2 5 |
尺               閒 尋 舊 蹤 跡，  又 酒 趁 哀 弦

3 2 5 6 0 | 5. 3 5 3 3 2 5 | 6 0 0 5 3 2 | 3 2 0 2 3 2 | 3 2 5 5 5 6 |
燈 照 離 席， 梨 花 榆 火 催 寒 食。  愁 一 箭 風 快， 半 篙  波 暖,回 頭 迢 遞

3 5 6 3 — | 3. 5 2 3 6 | 6 0（0 6 6 5 | 3 5 6 3 — | 3. 5 2 3 6 | 6 — — —）‖
便 數 驛，  望  人 在 天 北。
```

```
3 2 3 0 1 2 | 3 2 3 0 7 7 3 | 2 7 5 5 - | 2 7 5 7 0 | 5 5 1 1 2 7 5 |
淒 惻， 恨 堆 積， 漸 別 浦 縈 迴， 津 堠 岑 寂， 斜 陽 冉 冉 春 無

7 0 0 6 6 6 | 5 5 - 6 5 | 5 3 0 5 3 | 5 6 - 5 6 | 3 5 - 3 5 |
極。　 念 月 榭 攜 手， 露 橋 閒 笛， 沉 思 前 事， 似 夢 裏 淚

　　　　漸慢
5 6 5 4 | 3 - 0 0 ‖
暗　　 滴。
```

《蘭陵王·柳》詞分三段。筆者所譜的歌調，音域只有九度，即由 5 至 6，中段最後一韻恰是陰入聲，所以安排配上最高的 6 音，讓其轉到羽調，只是羽調式與角調式色彩變化並不大，重點更在強調這全曲的最高音。

詞是用入聲韻的，從中不難見到不僅是陽入聲，即使是陰入或中入兩個聲調，都常能讓其落在音主 3 音上，形成半終止或終止。如：

```
3 3 1 2 3
絲 絲 弄 碧，

5 2 3
行 　 色，

2 3 2 2 3
過 千 　 尺，

6 5 3
舊 蹤 跡，
```

這或可說明入聲韻與角調式頗能互相配合。

詞的第三段「漸別浦縈迴，津堠岑寂，斜陽冉冉春無極」所譜的曲調，乃採用了「壓上」手法，轉到屈調上，但調式其實仍是角調式，也就是在「壓上」手法中須強調的 7 音，更成為調式音主。

似花還似非花

詞：蘇軾
曲：黃志華

♩=76

這個歌譜，僅特別指出，詞的下片「恨西園落紅難綴」乃是以「壓上」方法短暫離調，而新調上恰仍維持為角調式。換句話說，依然是在「壓上」手法中須強調的7音，更成為新調中的調式主音。

念奴嬌·過洞庭

詞：張孝祥
曲：黃志華

♩=96

```
(i.  65  i3 |2 - - 23|3. 2i |i - |i - 2 - |3 - - -) ‖

3. 21. 2 |323 06 23 |16 5 02 21 |2. 16 12 0 |
洞  庭  青草，近中秋更  無，一點風    色。

3 - 5. 6 |1. 61 - |6. 3 65 |03 53 6. i |65 |6. 5 3 0 |
玉 鑑 瓊 田 三萬頃，  着我扁 舟 一    葉。

53 i 56 - |2. 1 65 |3 23 6 |1 - (05 61 |
素月分 輝， 明河共  影， 表裏俱澄    澈。

16) 55  21 |6 - 06 16 |5. 61 3. 2 |23 (06 16 |
    悠然心   會， 妙處難與君   説。

5. 6 i 3. 2 |23 -) 65 |3 - 5. 6 65 |i 61 - 35 |61 - 66 |
         應 念嶺表經 年， 孤光自照，肝膽

65 6 - 53 |50 3. 2 1. 2 |3 3 35 65 |1. 3 2. 26 |
皆冰    雪。短 髮蕭疏襟 袖冷，  穩泛

2. 6 56 3. 2 |23 - 0 3. 6 66 |5. 6 65 6 |6 - 06 65 |
滄 溟空 闊。  盡把西江，細斟北 斗，  萬象為

2 - i 0 |i. 65 i3 |2 - - 23 |3. 2i - |i - 2 - |3 - - - ‖
賓 客。扣 舷獨 嘯， 不知今 夕 何 夕。
```

《念奴嬌·過洞庭》亦是用入聲韻的，可見到「君説」與「空闊」兩個中入聲韻腳，都可技巧地讓它拖唱到3音上停歇。

「夕」字雖是陽入聲，但歌末安排它唱全曲的最高音3，卻毫無勉強之感。

沁園春·雪

詞：毛澤東
曲：黃志華

♩=110

```
0 0 6.5 | 6 - 6 - | 6 0 5.4 | 5 - 5 - | 5 0 2.4 | 4 5 5.4 | 2 - - 2 |
      北 國 風 光，    千 里 冰 封，    萬 里 雪 飄。        望

1 1 2  2 4 2 | 1 1 2  4 5 4 | 2 1 2  2 4 2 | 4 6 5 6 5 | 6 - - - |
長城  內 外,惟餘 莽 莽;大河  上 下,頓失 滔 滔。

1 6 5 4 5 4 | 4 4 5 6 5 | 6.1 2 2 | 1 6 1 2 - | 2 - - - | 0 0 1 6 5 |
山舞 銀 蛇,原馳 蠟 象,欲與天公試  比 高。        須

                                          ( 1 1 2 | 3 - - 3 2 | 1 - - - )
4 5 - 4 | 1 5 4 4 5 4 | 0 0 4 4 5 | 6 - - 5 6 | 6 - - - ‖ 0 0 0 0 | 0 0 0 0 |
晴日, 看紅裝 素 裹，    分外 妖    嬈。

1.6 1 - | 1 - 0 3 6 1 | 2.1 2 - | 2 - 0 1 5 1 | 2.1 6 5 3 5 3 | 6 - - 6 7 |
江 山    如 此 多 嬌，    引無數英 雄 競折 腰。 惜

2 2 3 5 3 5 | 3.6 2 3 5 | 2 6 5 5 3 6 | 3 2 7 3 3 |
秦 皇 漢 武,略輸文 采;唐宗 宋 祖,稍遜 風 騷。

6 5 3 6 6 | 3 7 6 6 5 3 | 0 0 7 7 7. | 3 3 2 7 7 2 | 3 - - - |
一 代天驕,成吉 思 汗，  只 識彎弓 射大 鵰。

0 0 6.1 | 5 3 5 - 0 5 | 6 5 3 2 1 | 1 2 3 | 0 0 3.6 | 1 1 3 6 1 |
  俱 往矣，數 風  流 人 物，    還看 今朝還看

2 - 2 - | 0 5 - 1 1 2 | 3 - - - | 3 - - - | 3 - 0 0 ‖
今 朝，    還 看 今        朝
```

譜這首詞，刻意採用角調式，是想探索一下柔中帶剛的可行程度。

上片全段以「忘工」之法轉到「揚調」，調式實際上是角調式。所以用「揚調」，設想是頌揚大自然之美與力量。下片「惜秦皇……」至「……射大鵰」一小段，以「壓上」之法轉到「屈調」，調式實際上是羽調式，這一小段用「屈調」是欲帶貶意。

最後一句「還看今朝」，譜的音是5 1 2 3 3，是想張揚大調的雄壯色彩。

結語

　　以上七章，頗有系統地縷述了粵曲小曲的創作技法。相信單是使用這批技法，已足以寫出新的小曲，而且會有一定的水平。當然，藝海無涯，本書所記述的技法，屬最常見最常用的，卻還有不少技術未曾述及，比如說，粵曲的「線口」問題，即有關定調方面的種種問題，本書便完全沒有觸及。然而，本書既屬淺說性質，不擬求完備，敬請讀者明鑑體諒！

　　讀者如真有興趣創作粵曲小曲，想繼續深入鑽研，筆者認為一定不可以「置身事外」，必須親自去多聽粵曲多玩（或唱）粵曲，甚至須多用心揣摩分析那些著名小曲在創作上的奧妙處，這樣到真正寫起來時才會有良好的樂感。

　　這兒想多說一說關於詞化小曲的創作。有些讀者也許會覺得，據詞譜曲，受詞的規限太大，樂思難有好的發揮，甚至如何起句，選擇也不會多。

　　有此想法，是過慮了。事實上，只要能容許一個字拖唱多個音，樂思的發展可以有很多的變化，即使是起句，亦是這樣。下面以蘇軾那首著名的《水調歌頭》的起句「明月幾時有」為例，展示多個不同的譜寫方式。

2 － 3 － ｜0 0 3̲ 2̲1̲ 6̲5̲ ｜1. 2̲3̲ － ｜……
明　月　　　幾　時　有

1. 2̲ 3 5 ｜5. 6̲ 1 2̲3̲ ｜5. 3̲ 5 － ｜……
明　月　幾　時　　有

6̲. 5̲6̲ 1 ｜2̲.3̲ 1̲6̲ 5 － ｜2 －－ 3 2 －－ 0 ｜……
明　月　幾　　時　　有

5̲. 6̲ 2̲6̲ 5 － ｜2̲.6̲ 5̲6̲ 1 － ｜……
明　月　幾　時　幾　時　有

　　上述七句，以起音來說，1、2、3、5、6都有，同樣地，以末音來說，也是1、2、3、5、6都有。最短的是兩小節，最長的卻有四小節。第七行展示的譜寫方式，是把「幾時」一詞重出，這與前六行的譜法便很不一樣。相信，同一句「明月幾時有」，一百個人來譜，會有一百種面貌！明乎此，大抵就不用擔心所謂的「受詞規限」問題。

　　謹祝讀者在粵曲小曲創作上開拓出一片新天地！

後記

回想筆者在七十年代初的初中時期，即自習簫笛，甚迷醉粵樂及粵曲小曲，對它們的旋律之構成，極感神秘和好奇，但限於見識，也就僅是止於好奇，會是怎樣創作的，完全說不出個所以然。及至過了知天命之年，在民間音樂創作理論上見識廣了深了，對此才開始有所領悟。

2013 年三月開始，筆者開始在戲曲雜誌上撰寫賞析粵曲小曲旋律創作的蕪文，對小曲作法漸有所得。同年的九月開始，又興致勃勃試拿宋詞來譜成粵調歌曲，親自感受粵調創作上的過程。這樣兩路並進，對小曲作法認識又更深一些。為此，很是感謝廖妙薇小姐和曾美如小姐！要不是兩位願意撥出寶貴版面刊載這種其實頗學術性的文字，恐怕今天就沒有這本拙著。

粵曲小曲作為民間音樂，相信前賢在創作它們時，真是沒有甚麼所謂「法」，都是憑天賦所得的強烈音樂感覺去寫作。又或者，當年音樂社熱潮之下，粵樂幾乎是人們的共同興趣，不免有許多交流，包括創作方法，於是人人都可以寫得出一首半首。

時代已變，傳統的這些粵樂、粵曲小曲，現在人們大抵只止於欣賞，少有想到去創作同類的東西，彷彿再寫這種東西就等如陳腔濫調。筆者卻相信，其實是在乎寫的人怎樣去寫而已。

時代也真是大大不同了。昔日之前賢，能唱能奏（包括拍和）能作的，並非只有一二大師，而是普遍如此，多才多藝者眾。筆者甚期望現在的粵樂愛好者有日亦能與前賢這種多才多藝看齊！

為此，不辭淺陋，把這幾年來積累所得的小曲作法經驗，寫成這薄

薄一冊。期望能拋磚引玉，引起大家對粵曲小曲以至粵樂的創作興趣；又或在小曲作法研究上，作更深入的探討。此事很感謝香港藝術發展局的資助，始能順利付梓！

古人論文章作法，嘗云：「文無定法，文成法立。」於旋律創作而言，大可仿而說之：「曲無定法，曲成法立。」筆者亦感到，旋律創作很多時如繪畫，都是用線條和色彩來表現而已。就如本拙著第二章開始所說：「轉出情，折出形」，情就是感情色彩，形就是線條了。

於創作人而言，知道線條粗幼的效果，知道有甚麼色彩可以使用，那就夠了，然後創作人就可以隨己意去揮灑。所以，本拙著的寫法也是依此思路寫成，讓讀者知道有哪些線條類型、有哪些色彩對照效果，就應該很足夠，不用再執手相教些甚麼了。

本拙著雖是談小曲作法，但相信其他風格的旋律創作，亦可借鑑。正如筆者研究過，已確知是先詞後曲之作的《大地恩情》，其中「若有輕舟強渡，有朝必定再返，水漲，水退，難免起落數番⋯⋯」的幾個樂句，便有用到本拙著提及的「圍繞中心音」及「同頭」的技法。又比如近年的粵語流行名曲《高山低谷》，其中「你快樂過生活，我拚命去生存，幾多人位於山之巔俯瞰我的疲倦。渴望被成全，努力做人誰怕氣喘，但那終點掛在天邊⋯⋯」的幾個樂句，也用齊了「連珠」、「頂真」、「回文」的技法哩。

為了讓讀者在書本外能找到多些參考的東西，決定把筆者數年來在《戲曲品味》和《戲曲之旅》發表過的小曲賞析文字篇目，作為附錄放在書末。

這本小書能夠順利出版，要感謝匯智出版的羅國洪先生的鼎力支持，感激不已！

最後，很感謝小雅樂軒的廖漢和主席與香港音樂專科學校的徐允清校長，在百忙中撥冗為本書撰寫序言，也很感謝林國樂兄為本書賜譯英文書名，凡此都使本書生色不少，特表謝忱！

丁酉年五月廿一日寫於無畫齋

附錄
本書作者的粵曲小曲賞析文字篇目

《戲曲品味》「曲小情深」專欄文字篇目（始於 2013 年 3 月號）

《春風得意》曲調賞析（148 期）

《禪院鐘聲》旋律細意賞（上、下）（149,150 期）

《蝴蝶夫人》插曲《賭仔自嘆》曲調原佳妙（151 期）

粵調XO《紅燭淚》是怎樣釀成的？（152 期）

《胡不歸》小曲勝似先曲後詞（153 期）

《流水行雲》：「句句雙」型傑作（154 期）

《蝴蝶之歌》(夜思郎) 遞增法別饒趣味（155 期）

《花間蝶》調性色彩豐富多變（156 期）

《漁歌晚唱》以密度形成高潮（157 期）

《娛樂昇平》轉轉折折間見飛揚神采（158 期/2014 年）

《賣雲吞》以轉調描繪熱鬧（159 期）

《春郊試馬》馬姿生動　情溢樂中（160 期）

《戲曲之旅》「小曲微觀」專欄文字篇目（始於 2014 年 6 月號）

繁花似錦《錦城春》（146 期）

《紅豆曲》旋律美的奧秘（147 期）

《絲絲淚》巧施重句　新境迭開（148 期）

《楊翠喜》旋律轉折之妙（149 期）

《孔雀開屏》調不厭轉　珠不厭連（150 期）

《青梅竹馬》鬆而不散　妙筆處處（151 期）

《百鳥和鳴》三重對比　份外動人（181 期）

麥少峯和他的《泣殘紅》（182 期）

《醒獅》妙用回文音群（183 期）

以上篇目中的文字，都可以在下述的網上連結中找到：

http://blog.chinaunix.net/uid/20375883/sid-29846-list-1.html

黄 志 華 作 品 推 介

　　本書是作者根據其多年教授粵語歌詞創作的經驗整理而成。書中以大量的實例，闡述粵語歌詞創作的基本技巧與章法，並論及歌詞創作優劣的標準，文字、聲韻與音樂的關係，粵語歌詞「格律」的建立，以及先詞後曲方面的具體理論和作法。書末還附有多種歌詞創作的練習方法，為有興趣寫詞的讀者提供一個循序漸進的途徑。

呂文成
與粵曲、粵語流行曲

黃志華　著

　　呂文成以創作及演奏粵樂（廣東音樂）馳名天下，獲譽為粵樂宗師，然而他的成就遠不止此，在粵曲演唱以及粵語流行曲的推動及創作方面，都有卓越的成績和貢獻。本書作者特別就呂氏於粵曲及粵語流行曲方面的成就做了深入的研究，而這是從未有人涉足的研究題目。書中可見呂氏的粵曲唱片，從二十年代橫跨至四十年代，而他更曾和不少名伶合唱，如薛覺先、桂名揚、白駒榮、張月兒等。這些事實，均是首次披露。作者在本書裏亦以充分的理據，肯定了呂文成是粵語流行曲的拓荒者，並透切評析呂氏近三十首流行曲調創作，也考察及展現了五、六十年代粵語流行曲的原創風氣，駁斥了那兩個年代粵語流行曲無原創的主流論述。

　　對於香港早年的粵曲，以及早期的粵語流行曲的面貌，本書都提供了嶄新的視野。

責任編輯．羅國洪

封面設計：張錦良

實用小曲作法

作　　者：黃志華

出　　版：匯智出版有限公司

　　　　　香港九龍尖沙咀赫德道 2A 首邦行 8 樓 803 室

　　　　　電話：2390 0605　　傳真：2142 3161

　　　　　網址：http://www.ip.com.hk

發　　行：香港聯合書刊物流有限公司

　　　　　香港新界大埔汀麗路 36 號中華商務印刷大廈 3 字樓

　　　　　電話：2150 2100　　傳真：2407 3062

印　　刷：陽光 (彩美) 印刷公司

版　　次：2017 年 7 月初版

國際書號：978-988-77711-6-6

香港藝術發展局全力支持藝術表達自由，本計劃
內容並不反映本局意見。